LIVRET-INDICATEUR

DU

MUSÉE DE COLMAR.

—⁂—

COLMAR.
Lithographie de Camille Decker, rue des Vignes.
1860.

LIVRET-INDICATEUR

DU

MUSÉE DE COLMAR.

On croit devoir faire précéder le livret qui va suivre, d'une courte note sur le Musée de Colmar, et sur l'édifice aujourd'hui consacré à cet établissement.

NOTE

SUR LE MUSÉE DE COLMAR.

ORIGINE ET DESCRIPTION DE L'ÉDIFICE.

Le Musée de Colmar se compose de collections diverses d'objets d'art et d'objets scientifiques.

Toutes ces collections se trouvent réunies, mais sans confusion, dans un même édifice :

L'ancien couvent des religieuses dominicaines de Colmar, qui comprend :

Une église,
Un cloître,
Des bâtiments conventuels.

1860

Cet ensemble de constructions remonte, par son origine, au XIIIe siècle.

Il forme un vaste quadrilatère, dessiné, à l'intérieur, par les arcades du cloître, que distingue une rare élégance.

Le chœur de l'église, très-pur de style, est en voûtes d'arrêtes, enluminées et dorées avec la richesse des miniatures d'un manuscrit.

Le premier étage des bâtiments conventuels se compose de quatre corps de constructions, doubles en profondeur.

Ils communiquent entre eux de plain-pied. Par l'enlèvement de simples cloisons ils peuvent être transformés en huit grandes galeries circulantes.

Le cloître a été mutilé et dévasté en 1793.

Depuis cette époque l'édifice a été livré à mille usages, plus que profanes.

On l'a successivement transformé en casernes de cavalerie, en écuries, en étables, en magasins de vieilles marchandises, etc.

Indépendamment de ses beautés d'architecture, le couvent des dominicaines de Colmar présente un autre genre d'intérêt encore.

Il a été le séjour de l'une des communautés religieuses

les plus célèbres dans l'histoire du mysticisme en Allemagne.

Gœrres, dans sa *Christliche Mystik*, lui consacre un bon nombre de pages.

Pez a publié un manuscrit composé aux XIV^e et XV^e siècles, par l'une des sœurs du couvent, et qui renferme la légende de ses religieuses les plus illustres par leur piété ([1]).

La vie de ces saintes femmes est également recueillie par plusieurs historiens de l'ordre de Saint-Dominique ([2]).

Plus récemment elles sont devenues, pour le savant Done Pitra, l'objet de sérieuses études qu'il a publiées sous la forme de lettres adressées au R. P. Lacordaire ([3]).

Enfin, on possède à Colmar le récit manuscrit des événements miraculeux dont le couvent a été fréquemment le théâtre, et qui donnent, à son histoire, le caractère tout particulier d'un merveilleux rempli de charme et de grâce.

([1]) *Bibliotheca ascetica*. 1723-40.

([2]) P. Fr. Steil ; *Geistlicher Lustgarten des heiligen Prediger Ordens*. Cöllen, 1676. — Georg Epp ; *De illustribus viris ac sanctimonialibus sacri ordinis prœdicatorum*, in-4°.

([3]) Première lettre. Colmar, 21 mars 1846, en la fête de Saint-Benoît. Auxiliaire catholique.

Aujourd'hui même, encore, après tant de péripéties, le cloître des Unterlinden est l'objet de croyances mystérieuses nourries par une bonne partie de la population colmarienne.

Les nonnes n'ont pas entièrement abandonné leur antique et pieuse demeure ; et la nuit, quand l'ombre étend ses voiles épaisses, elles reviennent, silencieuses et blanches, effleurer de leurs pas légers comme le duvet du cygne, les dalles étonnées.

RESTAURATION ET USAGE NOUVEAU DE L'ÉDIFICE.

L'édifice, dont la description sommaire précède, a reçu depuis quelques années déjà, une destination nouvelle et définitive.

L'usage auquel sont aujourd'hui consacrés les Unterlinden est assurément digne de leur passé. Il a de plus mis un terme aux hideuses profanations qu'elles ont eu si longtemps à subir. Il a fait cesser enfin un état de choses, affligeant tout à la fois pour les yeux, et nous ne craignons pas de le dire, pour le cœur de plus d'un Colmarien.

Sur la proposition de la *Société Schœngauer*, l'administration municipale a décidé qu'à l'avenir l'ancien couvent serait exclusivement consacré à recevoir les collections publiques de sciences et d'art que possède la ville.

La concession de l'église et du cloître a été faite à la société par délibération du 20 juin 1859, à charge par elle d'approprier ces parties de l'édifice et de les transformer en Musée.

La société a tenu ses engagements.

Le cloître et l'église sont restaurés.

Les travaux exécutés s'élèvent à plus de 40,000 fr.; ils ont été soldés par le produit d'une cotisation annuelle de 2 francs, de subventions extraordinaires fournies par un certain nombre de ses membres (Rapport lu à l'assemblée générale du 20 septembre 1850), et, dans une large proportion, par les inépuisables libéralités de Monsieur Frédéric Hartmann-Metzger, ancien Pair de France, membre de la société.

Le Conseil général a bien voulu concourir à l'entreprise par des subventions votées à la société, à titre d'encouragement et de haute approbation.

Le Gouvernement a donné une subvention de 1,000 francs.

La plupart des villes du Haut-Rhin, de simples communes rurales, même, se sont associées à l'œuvre par le vote de crédits annuels.

MM. les Préfets du Haut-Rhin l'ont, à deux reprises différentes, recommandée à MM. les Maires du département.

L'édifice à restaurer, enfin, a été classé parmi les monuments historiques.

Par une circonstance que nous ne pouvons omettre, car elle est vraiment heureuse, les travaux de restauration ont fait découvrir dans le prolongement de l'une des galeries du cloître, celle de l'Ouest, la maison primitive, le berceau de la communauté, l'habitation privée où dans l'origine les deux fondatrices s'étaient établies avec leurs filles.

Cette maison appartient au XII^e siècle. Elle forme le seul spécimen de l'architecture civile de la même époque qui nous soit aujourd'hui connue dans la haute-Alsace; et par son âge, par son caractère architectonique, par les souvenirs qu'il rappelle, ce précieux monument du moyen-âge ajoute encore à l'intérêt que présentent déjà les riches galeries du cloître des Unterlinden.

EMPLOI ACTUEL DE L'ÉDIFICE.

L'ancienne église forme le musée proprement dit.

Il s'ouvre par une sorte de vestibule, (*vestibule* ou *salle des grands globes*), orné de portraits d'Alsaciens et d'hommes célèbres.

La nef *(salle de St. Antoine)* présente une riche collec-

tion de peintures des trois premières époques de l'école allemande :

L'école de Cologne,
L'école de M. Schöngauer,
L'école d'Albert Durer.

Dans la même région du Musée se trouve une collection de sculptures en bois de chêne (1494), et de sculptures polychromes en bois admirables de richesse et de grandeur.

Ces dernières présentent avec le célèbre autel de Bläubeuren, près d'Ulm, la plus complète analogie.

Le Chœur *(salle des peintures et estampes)* est orné de peintures modernes, acquises, données ou simplement exposées par leurs possesseurs, et d'estampes choisies et encadrées.

Parmi les peintures on remarque particulièrement un Guerchin, tête de vieillard; un Boucher, Bacchanales; un Inconnu, Portrait de femme; Casa-nova, des Paysages; Fromentin, le Désert; Renoux, Intérieur de la Cathédrale de Bâle; Hertrich, Miniatures; Saltzmann (Auguste), Charmille de Ribauvillé, don fait par le Gouvernement, etc.

On ne parlera pas des tableaux simplement exposés, bien qu'ils soient en partie l'œuvre, et, presque tous, la propriété d'un artiste distingué tout à la fois par son talent et sa générosité, M. *Gustave Saltzmann*, dont il y

aurait une véritable ingratitude à ne point rappeler le nom, en parlant du musée de Colmar (¹).

Les estampes reproduisent surtout des œuvres choisies de Raphaël, Michel Ange, Poussin, etc.

Le sol du chœur, au chevet, est orné d'une mosaïque gallo-romaine, découverte à trois lieues de Colmar, à Oberbergheim, en 1848. Son grand axe (du chœur) et le pourtour du chevet sont dessinés par une série de plâtres antiques, groupes, statues et bustes, que leur caractère tout profane classera dans une autre région de l'édifice, lorsqu'elle sera prête à les recevoir.

LE CLOITRE

Galerie du Sud.

La galerie du Sud, communique avec le Musée.

Elle est destinée à réunir dans un avenir, plus ou moins prochain, une collection de sculptures moulées en plâtre sur les principaux édifices religieux de l'Alsace et du Rhin.

(1) On croit être utile en disant ici que M. Saltzmann, dans la vue de faciliter l'étude de l'art, a bien voulu confier au conservateur un choix de cinquante-deux excellentes études d'après Calame et d'autres artistes : ces études se déplacent et sont constamment communiquées à Colmar, ou dans le département, aux élèves qui les demandent.

On comprend tout l'intérêt que présente pour l'histoire de l'art la réalisation complète de ce projet.

Strasbourg le seconde.

Les statues en ce moment exposées dans la galerie sont dues à la gracieuse générosité de M. le Maire de Strasbourg, qui les a fait mouler aux portails de la cathédrale de cette ville, et dont la missive d'envoi n'hésite pas à qualifier de patriotique l'œuvre entreprise.

M. l'architecte de la cathédrale de Bâle a bien voulu également envoyer un Bas-relief du XIII^e siècle, malheureusement brisé dans le trajet.

GALERIE DE L'EST.

Collection lapidaire.

Collection de Bas-reliefs gallo-romains recueillis en Alsace. Fragments de sculpture et d'architecture du moyen-âge et modernes.

I^{er} ETAGE.

Corps de bâtiments à l'Est.

La partie orientale de l'édifice renferme depuis quelques jours les collections d'histoire naturelle et d'ethnographie.

La formation de ces collections remonte à 1840, et, sauf les objets récemment entrés en grand nombre, elles sont dues aux dons précieux reçus par la société littéraire de Colmar, aux acquisitions faites par la bibliothèque de cette ville.

Une société d'histoire naturelle récemment instituée, promet de leur imprimer un heureux et rapide développement.

1er ÉTAGE.

Bâtiments du Nord.

Cette aile des bâtiments, la plus étendue des quatre, renferme la bibliothèque publique de la ville, qui possède près de 40,000 volumes, plus de 500 mss. un médailler de plus de 10,000 pièces; une collection de tissus remontant à l'origine de l'industrie manufacturière dans la Haute-Alsace; des estampes, des lithographies dont 45 pièces datant de 1796, année des premières impressions de Senefelder l'inventeur, données par M. Simon, lithographe à Strasbourg; et d'autres collections diverses.

Bâtiments de l'Ouest.

Agglomération, non accessible au public, faute de dispositions convenables, de débris et fragments antiques, 3000. Plâtres antiques et modernes. Collection précieuse d'Ethnographie; Don Kühlmann, Afrique orientale et Inde. Don Jeannin, en caisse, Océanie.

Bâtiments du Sud.

Même inaccessibilité, et par les mêmes causes. Plâtres antiques. Etudes à l'huile d'après Calame, etc. Bustes, peintures du XVe siècle, et de Casimir Karpff, etc. Salle des lecteurs. Cabinet du bibliothécaire-adjoint.

Malgré ce qu'elle présente de nécessairement incomplet, la courte description qui précède suffit pour faire apprécier l'ensemble des trésors aujourd'hui réunis dans l'ancien couvent des dominicaines de Colmar, et l'on croit rester dans la vérité en disant que par leur histoire, par leurs richesses actuelles et par leur *avenir* les UNTERLINDEN DE COLMAR forment dans ces régions, et peut-être sous un rayon fort étendu, l'un des lieux les plus dignes de fixer l'attention, d'inspirer l'intérêt.

On a prononcé le nom *d'avenir*.

Le prévoir, exposer ses vues, dire un mot encore des facilités que présente à son développement l'admirable local que possède Colmar, c'est un moyen, de concilier aux collections de cette ville le concours et la sympathie publics.

Qu'il soit donc permis de rappeler ici rapidement les termes d'un rapport présenté en 1856, sur l'organisation à venir des Unterlinden quant à la destination de grandes divisions du local.

REZ-DE-CHAUSSÉE.

Ancienne église.

Maintien de l'état actuel, sauf l'enlèvement des statues payennes à remplacer par des tombes, des pierres funéraires, des statues et des Bas-reliefs chrétiens, moulés en plâtre, ou recueillis directement.

REZ-DE-CHAUSSÉE.

Cloître.

La réunion des objets qui caractérisent particulièrement une région, constitue le principal intérêt des collections

publiques. L'architecture et la sculpture du Rhin se distinguent par un cachet d'originalité qui leur est particulier.

Un musée de sculptures et d'ornements d'architecture moulés sur les grands édifices religieux et civils de l'Alsace et du Rhin présenterait donc, *au centre de ces régions,* un double intérêt.

C'est à cette destination que sont réservées les galeries gothiques du Cloître. Commencement d'exécution, secondé par Strasbourg.

REZ-DE-CHAUSSÉE.

Grande salle de l'Est.

Cette vaste salle ne présente, par son architecture, aucun caractère qui rappelle le culte chrétien.

Elle peut donc recevoir, sans blesser de très-respectables susceptibilités, la collection des plâtres antiques, statues payennes, etc.

Avant-corps sur la place Pfeffel.

Local isolé et voûté. Archives de la ville. (Projet réalisé).

Bâtiment du Nord.

Portier. Salles destinées à l'enseignement gratuit du dessin; au mobilier affecté à cet enseignement. Plâtres. Modèles. Fragments, etc.

L'Angleterre, la Prusse font d'énergiques efforts, pour lutter, soit par mesures administratives, soit par *Contribution volontaire*, contre la supériorité de la France, en matière de dessin. D'un autre côté, c'est à développer les heureuses *aptitudes naturelles* dans une population, qu'à certains égards, doit tendre surtout l'enseignement public. L'enseignement gratuit du dessin, dans le chef-lieu de l'un des départements les plus industriels de la France paraît utile à instituer. Il entre dans les vues (*Pia desideria*), dans les obligations contractées, même, de la Société Schöngauer.

Bâtiment de l'Ouest.

Grande salle d'exposition, de réunions en séances de congrès scientifiques, archéologiques; en séances générales et ordinaires des Sociétés Schöngauer, de médecine, d'histoire naturelle, de musique, et même salle de cours : Les collections publiques n'étant complètement utiles qu'à la condition d'y joindre l'enseignement.

Collection lapidaire.

Salle des arrivages et déballages.

1er ÉTAGE.

Est.

Histoire naturelle. Ethnographie. (Réalisé).

Nord.

Bibliothèque. Enlèvement des cloisons, pour ne former qu'une seule salle de 64m,80 de long, meublée, à droite et à gauche de son grand axe, sur une galerie centrale, dans toute la longueur de l'édifice, de rayons chargés de livres, sur la persceptive desquels plonge le regard des lecteurs.

Si l'on ne peut introduire le public dans l'intérieur des Bibliothèques on *lui doit* du moins l'*aspect* de ces grandes et imposantes collections de livres.

Ouest.

Salle de lecture.

Vestiaire des lecteurs.

Débris antiques. (Réalisé).

Logement du gardien. (Réalisé).

1er ÉTAGE.

Quatre Galeries circulantes au-dessus du cloître.

Est.

Estampes. Estampes d'histoire naturelle, coloriées ; projet non-seulement utile, mais facile à réaliser d'après

l'avis des hommes les plus compétents, consultés à ce sujet. (Spécimen d'exécution aujourd'hui exposé dans la galerie).

Nord.

Estampes consacrées à l'Alsace. Histoire. Sites. Monuments. Types humains. Habitations. Costumes. Usages de la vie privée, etc. (Spécimen d'exécution, exposé dans la galerie.

Ouest.

Histoire de l'art et histoire par les monuments.

Grands édifices de l'Egypte (en partie réalisé); de la Grèce; du monde romain (réalisé en porte-feuille); du moyen-âge; de la renaissance.

Antiquité figurée.

Sud.

Histoire de l'art proprement dit. Sculpture. Peinture. Gravure. Choix d'estampes des Ecoles italienne, germanique, française. Commencement d'exécution.

Les projets que l'on expose sommairement ici, ont reçu l'approbation de l'autorité, d'hommes éminents et d'hommes spéciaux.

Ils n'ont rien que de très-simple ; ils n'ont rien d'ambitieux. Pour les réaliser, s'ils le méritent, il suffit de l'action du temps, d'une marche bien tracée, suivie avec persévérance et du bon accord entre ceux qui, par position ou par goût, seront appelés à l'honorable et belle mission de concourir à l'œuvre commune.

Colmar, 21 mai 1860.

SALLE DES GLOBES.

N° 1. RAPP,

Général de division.

Buste colossal, en plâtre, par Lavalette, d'Eguisheim.
Haut. 0m,850. — Larg. 0m,350.

RAPP (Jean), né à Colmar, le 26 avril 1771, mort à son château de Rheinwiller, le 8 novembre 1821.

Aide-de-camp de l'Empereur et l'un des membres les plus dévoués de ce groupe d'hommes de guerre que sous l'Empire l'on avait appelé *la famille militaire de l'Empereur*.

N° 2. St JEAN-BAPTISTE.

Epreuve moulée en plâtre sur l'original en bois d'une petite statue qui provient des sœurs dominicaines de Colmar, dites des Unterlinden, et qui a passé pour miraculeuse. XIIIe siècle.

Moulé en 1845.
Haut. 0m,513.

N° 3. FAMILLE DE RIBAUPIERRE.

Portrait de famille, représentant quatre personnages, adolescents et enfants, que l'on présume appartenir à la famille des comtes de Ribaupierre. Commencement du XVIII° siècle.

<p style="text-align:center">Haut. 1^m,40. — Larg. 2^m,11.</p>

N° 4. M° HUMBRECHT.

M° HUMBRECHT, architecte de l'œuvre de Saint-Martin de Colmar, au XIII° siècle.

Épreuve moulée en plâtre sur une petite figure en pierre qui orne le portail méridionnal de l'église de Saint-Martin de Colmar, et qui représente M° Humbrecht, architecte, vers la fin du XIII° siècle, assis, une équerre pour attribut. L'original est accompagné de la légende *Meistres Humbret.*

M° Humbrecht n'est connu que par sa statuette.

Haut., y compris un dais gothique sur lequel ses pieds reposent, 0,50.

N° 5. KARPFF, père.

Portrait dessiné au crayon, d'après nature, par Casimir, son fils, en 1789.

Don fait par M^{me} veuve Boillot.

<p style="text-align:center">Haut. 0^m,27. — Larg. 0^m,21.</p>

N° 6. PAIRA.

Portrait lithographié par Engelmann.

Don fait par M. Reber, de Sainte-Marie-aux-Mines. 1846.

PAIRA (Michel), né à Sainte-Marie-aux-Mines, le 2 avril 1758, mort le 6 mai 1827.

Fondateur de l'Ecole d'accouchement à Colmar.

<div style="text-align:center">Haut. 0^m,21. — Larg. 0^m,19.</div>

N° 7. KARPFF, dit Casimir,

Dessinateur.

Portrait lithographié d'après le dessin de Mauzaisse, 1823.

Don fait par M. Boillot. 1845.

KARPFF (Jean-Jacques), dit Casimir, né à Colmar, le 12 février 1770, mort à Paris, le 24 mars 1829.

Dessinateur habile. Elève de David.

<div style="text-align:center">Haut. 0^m,34. — Larg. 0^m,27.</div>

N° 8. MOREL,

Docteur en médecine et en chirurgie.

Portrait dessiné d'après un médaillon, modelé par M. Weinzorn. Lithogr. de Thierry frères.

Don fait par M. Weinzorn.

MOREL (Louis-Gabriel), né à Colmar, le 28 août 1769, mort en cette ville, le 18 décembre 1842.

Docteur en médecine et en chirurgie ; chirurgien en chef, successivement, aux armées du Rhin et Moselle, d'Espagne et de la Gironde, etc., maire de Colmar.

On ne peut énumérer ici les nombreuses fonctions médicales et administratives qu'a remplies avec honneur et une rare distinction M. le D^r Morel ; on se borne à rappeler que l'étendue et l'étonnante variété de ses connaissances, jointes au caractère le plus honorable et à une

grande modestie, donnaient à M. le Dⁱ Morel une rare et incontestable supériorité.

<p style="text-align:center">Haut. 0m,29. — Larg. 0m,24.</p>

N° 9. SENEFELDER,

Inventeur de la lithographie.

Portrait dessiné par Hanfstängel, lithographié par le même, à Munich.

Don fait par M. Engelmann fils. 1845.

SENEFELDER (Aloïs), né à Prague, en février 1772, mort à Munich le 26 février 1834.

Exécute en 1796 la première impression sur pierre, et en 1798 les premières lithographies proprement dites.

<p style="text-align:center">Haut. 0m,40. — Larg. 0m,30.</p>

N° 10. ENGELMANN,

Créateur du premier établissement lithographique en France.

Portrait lithographié.

Donné par M. Engelmann fils. 1845.

ENGELMANN (Godefroy), né à Mulhouse, le 16 août 1788, mort le 24 avril 1839. Crée le premier établissement lithographique en France. Dès le mois d'octobre 1815, adresse une collection de ses produits à la société d'encouragement. Fait, le 5 avril 1816, son premier dépôt à la préfecture du Haut-Rhin. En juin 1816, fonde un établissement à Paris.

<p style="text-align:center">Haut. 0m,31. — Larg. 0m,25.</p>

N° 11. **PFEFFEL**,

Poète et fabuliste.

Buste en plâtre, plus grand que nature.

PFEFFEL (Théophile-Conrad), né à Colmar, le 28 juin 1736, mort à Colmar, le 1er mai 1809.

Haut. 0m,55.

N° 12. **VOGT**,

Organiste.

Portrait par Rothmüller, lith. d'Engelmann, à Mulhouse.

VOGT (Martin), organiste, né à Cullmain, Bohème, mort à Colmar, le 18 avril 1854.

Haut. 0m,37. — Larg. 0m,29.

N° 13. **OBERLIN**,

Pasteur au ban de la Roche.

Portrait dessiné et gravé par Ch.-L. Schuler, 1803.
Don fait par M. Hentschel fils, 5 mai 1848.
OBERLIN (Jean-Frédéric), pasteur, né à Strasbourg, le 30 août 1740, mort le 1er juin 1826, à 86 ans.

Haut. 0m,16. — Larg. 0m,12.

N° 14. **SCHŒLL**,

Historien et publiciste.

Portrait lithographié par J. Guérin.
Don fait par M. Aug. Haussmann, le 1er mai 1851.
SCHŒLL (Maximilien-Samson-Frédéric), né dans un village de Nassau-Saarbruck, en 1776, mort à Paris, le

6 août 1833. Avocat à Strasbourg, 1790, membre du Conseil général du Bas-Rhin, libraire à Bâle, à Paris. Attaché au cabinet du roi de Prusse pendant l'invasion ; après les Cent-Jours, conseiller de la légation prussienne à Paris.

<p style="text-align:center">Haut. 0^m,23. — Larg. 0^m,20.</p>

N° 15. JEANJEAN,
Prédicateur à Strasbourg.

Portrait gravé par Verhelst à Mannheim, d'après Monica Tanisch.

JEANJEAN (Antoine), né à Schlestadt, le 2 février 1727, mort à Strasbourg, le 1^{er} août 1791.

Docteur en théologie, supérieur du séminaire épiscopal à Strasbourg, recteur de l'université catholique de la même ville, chanoine à Saint-Pierre-le-Jeune.

Ses œuvres ont paru en 13 vol. in-8°, chez Levrault. 1815—28, sous le titre de *Predigten*. On a de lui aussi un volume devenu très-rare, qui renferme des sermons de circonstance, et qui a paru à Strasbourg, chez Petit, en 1771.

Un vénérable ecclésiastique possède à Strasbourg deux volumes manuscrits intitulés *Exercitia* (1765—1766—1786), et des mélanges de l'abbé Jeanjean.

<p style="text-align:center">Haut. 0^m,21. — Larg. 0^m,14.</p>

([1]) QUÉRARD. Tom. 8, pp. 537-541.

N° 16. SCHWEIGHÆUSER,

Helléniste.

Portrait gravé par Thomson, et tiré du voyage de Dibdin, en France. 1825.

SCHWEIGHÆUSER (Jean), né le 26 juin 1742, à Strasbourg, mort le 19 janvier 1830. Successivement prefesseur de littérature grecque et de langues orientales (depuis 1778) à l'ancienne université de Strasbourg et à sa suppression, au séminaire protestant de la même ville, ensuite à l'Ecole centrale du Bas-Rhin ; de 1810 à 1823, à la Faculté des Lettres de cette ville ; académicien libre de l'Académie des Inscriptions et Belles-Lettres, etc.

Haut. 0m,19. — Larg. 0m,14.

N° 17. KOCH,

Historien.

Portrait gravé d'après Robert Lefèvre, chez C. Guérin. S. S.

KOCH (Christophe-Guillaume), né le 9 mai 1737, à Bouxwiller (Bas-Rhin), mort à Strasbourg le 25 octobre 1813. Professeur d'histoire à Strasbourg, membre de la première assemblée législative, et plus tard, du tribunat. Recteur honoraire de l'Académie de Strasbourg.

Haut. 0m,28. — Larg. 0m,21.

(¹) Quérard. T. VIII, pp. 553-555.

N° 18. LAMBERT,
Astronome.

Portrait lithographié par Engelmann, d'après le dessin de Vigneron.

Don fait par M. Ehrsam, de Mulhouse. 1840.

LAMBERT (Jean-Henri), né à Mulhouse, le 29 août 1728, mort à Berlin, le 25 septembre 1777. Petit-fils d'un Français réfugié. L'un des plus savants hommes du XVIII^e siècle. Auteur d'un grand nombre d'écrits sur la méthode, la métaphysique, les sciences physiques et mathématiques.

Haut. 0m,18. — Larg. 0m,11.

N° 19. MIEG, L'AÎNÉ.

Portrait lithographié chez Engelmann, d'après le dessin de J. Mieg.

Don fait par M. Kühlmann père, de Colmar. 1846.

MIEG (Mathieu), l'aîné, né à Mulhouse, le 29 mars 1756, mort le 10 avril 1840.

Auteur d'une histoire en allemand de la ville de Mulhouse ; fut à Mulhouse, par ses sentiments et ses habitudes, le dernier représentant du régime politique et administratif qui cessa d'exister lorsque la petite république fut réunie à la France, 1798.

Haut. 0m,21. — Larg. 0m,17.

N° 20. METZGER,
Ancien membre du Conseil des Cinq-Cents.

Né à Colmar, le 26 septembre 1752.

Portrait, au bistre, gravé par Lebert, d'après Casimir Karpff.

Don fait par M. Lebert. 1845.

Parmi les circonstances qui marquèrent dans la vie de M. Metzger, on ne doit pas oublier de rappeler la mission dont il fut chargé par le Directoire en l'an 6, d'aller recevoir parmi les membres de la grande famille, la République de Mulhausen, réunie à la France.

En souvenir de cette réunion et de la fête qui la célébra à Mulhouse, le 25 ventose an VI, l'ancienne république offrit à M. Metzger un vase en vermeil de près de 40 cent. de haut, chargé d'ornements et de sujets ciselés, et reposant sur un riche plat d'argent.

Le plat porte l'inscription suivante qui constate un événement dont nous aimons à rappeler le souvenir.

« La République de Mülhausen
« Remet les clefs de sa ville
« Au citoyen Jean-Ulerich Metzger,
« Commissaire du Directoire exécutif.
« En suite du Traité conclu le 9 pluviose an 6,
« Entre lui et les six Députés suivants de Mulhausen :
« Jean Hofer, Josué Hofer,
« Paul Huguenin, Jérémie Kœchlin,
« Jacques Kœchlin, Sébastien Spörlin. »

J. Braun sculps.

Haut. 0m,16. — Larg. 0m,12.

N° 21. STOCKMEYER.

Portrait en pied, dessiné et gravé d'après nature par C. Guérin.

STOCKMEYER (Martin), né à Colmar, le 18 juin 1740, y est mort, le 24 octobre 1802.

Le 4 février 1791 étaient arrivés à Colmar trois députés de l'assemblée constituante, Mathieu Dumas, Hérault de Séchelles, et Foisset, ancien avocat général au parlement de Metz, envoyé à Colmar avec la mission d'y faire apprécier sainement l'esprit des institutions nouvelles.

Pour recevoir dignement les envoyés de l'assemblée l'autorité municipale convoqua la garde nationale; mais les chefs qui la commandaient ne répondirent point à l'appel qui leur était adressé et refusèrent même leur concours.

Un certain nombre de personnes interprétant d'une manière peu favorable la mission des députés, résolurent de manifester énergiquement leurs dispositions et sur les dix heures du soir s'étant rendues en troupe devant l'hôtel des Six Montagnes noires où les députés étaient descendus, elles firent mine de vouloir envahir l'hôtel et même de maltraiter les trois arrivants. Les cris à bas, à la lanterne, vive le comte d'Artois, se faisaient entendre, lorsque Stockmeyer survint accompagné de pêcheurs et de ses domestiques armés de rames et de gaffes et dispersa rudement la foule bruyante.

L'officier qui la dirigeait et que l'on voit dans l'estampe sur le second plan, blessé, dans les bras de gens qui le relèvent, se nommait Malassis ou Melassis. Stockmeyer était très-influent dans la Krutenau, l'un des quartiers de Colmar.

L'acte d'énergie par lequel il venait de se signaler le rendit très-populaire à Colmar.

On fit son portrait, on l'imprima même sur des étoffes

et l'autorité municipale lui confia l'administration des forêts de la ville.

> Extrait de mémoires mss. de feu M. Benjamin Kuhlmann, ancien architecte.

Haut. 0m,22. — Larg. 0m,15.

N° 22. PFEFFEL.

Portrait, dessiné par Rothmüller, d'après Casimir; lithographié par Hahn et Vix, de Colmar.

PFEFFEL (Théophile-Conrad), né à Colmar le 28 juin 1736 ; mort en cette ville le 1er mai 1809.

Haut. 0m,24. — Larg. 0m,18.

N° 23. ROMONENSKI,
Colonel de Cosaques.

Portrait dessiné et gravé à l'eau-forte, par Rossbach.
Don fait par M. Rossbach le 17 mai 1845.

ROMONENSKI (Petro), chevalier de l'ordre russe de St André, âgé d'environ 36 ans, colonel du second régiment de cosaques ; mort à Colmar le 24 décembre 1813.

Fait prisonnier au combat de Ste Croix, le 24 décembre 1813, par un dragon qui lui avait, pendant une lutte corps à corps, fait dix-huit blessures. Romonenski amené par le dragon à Colmar, y mourut dans la soirée à l'*hôtel de la République*, plus tard *des trois Rois*.

Il est appelé *Pietro Aurazin* dans le rapport du général Milhaud sur l'affaire de Ste Croix.

H. Lebert. Souvenirs de 1813-1814.
Rev. d'Alsace. Janvier, 1856.

Haut. 0m,20. — Larg. 0m,25.

N° 24. OHMACHT,
Statuaire.

Statuette en plâtre. par Friederich.

Don fait par M. M. Kampmann, pharmacien, le 16 octobre 1850.

OHMACHT (Landelin), né le 11 novembre 1760, dans un petit village de la Forêt-noire, Wurtemberg; mort à Strasbourg, le 31 mars 1834. Fils d'un simple cultivateur, auteur d'importants travaux de sculpture, dont un grand nombre existe à Strasbourg, où il s'établit en 1821.

Haut. 0m,33. — Larg. 0m,11.

N° 25. LA VIERGE ET L'ENFANT.

Bas-relief moulé en plâtre colorié.

Don fait par testament à la Société Schöngauer, par M Aug. Fr. Félix Fries, ancien architecte de la ville de Strasbourg.

La vierge, dans une niche formée par la perspective du chevet d'une église, tient l'enfant et lui présente une fleur qu'il cherche à saisir.

Haut. 0m,88. — Larg. 0m,59.

N° 26. FRANÇOISE DE RIMINI.

Bas-relief moulé en plâtre, par M. Auguste Bartholdi, d'après le tableau d'Ary Schæffer, représentant Paolo et Françoise de Rimini.

Don fait par M. Aug. Bartholdi, 1859.

Haut. 0m51. — Larg. 0m,67.

N° 27. LE DIMANCHE.

Bas-relief moulé en plâtre, par M. Aug. Bartholdi.
Don fait par M. Aug. Bartholdi, 1859.

Un moine, du fond de sa cellule, contemple avec mélancolie la foule des fidèles qui se rend gaiment à l'église, appelée par le son des cloches joyeuses que sonnent des anges.

Haut. 0m,60. — Larg. 0m,40.

N° 28. BARTHOLDI.

Portrait dessiné par M. Ch. Bartholdi, au crayon noir relevé d'aquarelle.
Don fait par M. Ch. Bartholdi, le 2 mars 1851.

BARTHOLDI (Georges-Charles), né à Oberbronn (Bas-Rhin) le 2 décembre 1762, mort à Munster le 27 juillet. 1849.

Professeur de physique à l'école centrale de Munster, maire de Munster, membre de la société française de stastistique universelle.

Auteur d'un grand nombre de mémoires restés manuscrit; d'une notice historique et statistique sur la vallée de Munster, Haut-Rhin.

Haut. 0m,39. — Larg. 0m,31.

N° 29. DE GÉRANDO,

Membre de l'Institut, académie des sciences morales et académie des inscriptions et belles Lettres.

Buste en plâtre.
Don fait par M. Rothe, de Colmar, 1852.

DE GÉRANDO (Maire-Joseph), né à Lyon le 29 février 1772 ; mort à Paris le 10 novembre 1842.

Homme éminent par la variété étendue et la profondeur de son savoir ; par une activité bienfaisante et féconde ; par un amour pratique du bien, auquel il consacra toute sa vie. Epouse une D^{lle} de Rathsamhausen.

N° 30. LOUIS-PHILIPPE D'ORLÉANS.

Portrait gravé au burin, par Lignon, 1814 ; d'après le tableau de Gérard.

LOUIS-PHILIPPE, Duc d'Orléans, né à Paris le 6 octobre 1773, mort à Claremont, le 26 août 1850.

Haut. 0m,44. — Larg. 0m,30.

N° 31. SCHLITTEURS DES VOSGES.

Par Schuler, Théophile, de Strasbourg.
Don fait par M. Schuler à la S. S., le 22 août 1856,
Dessin exécuté en 1851. Première idée de l'œuvre publiée en 1853 sous le titre : *Les Schlitteurs des Vosges.*

Haut. 0m,95. — Larg. 1m,60.

N° 32. HARTMANN,
Manufacturier.

Portrait, dessiné par Maurin, lithographe.
Don fait par M. Lebert à la S. S.

HARTMANN, (André), né à Colmar, le 29 novembre 1746, mort à Munster le 17 septembre 1837.

Fondateur des établissements d'industrie à Munster, (Haut-Rhin).

Haut. 0m,53. — Larg. 0m,43.

N° 33. S. M. L'EMPEREUR.

Buste de *S. M. l'Empereur Napoléon III.*

Haut. 0m,80. — Larg. 0m,60.

N° 34. PIE IX.

Portrait gravé à l'eau-forte, par Blanchard, fils, d'après Biennouri.

Haut. 0m,46 — Larg. 0m,32.

N° 35. FRANKLIN.

Portrait gravé par Elias Haid, 1780, aq. tinte.

Don fait par M. Hentschel, 1848.

FRANKLIN (Benjamin), né à Boston (Massachussetz) en 1706, mort en 1790.

Haut. 0m,22. — Larg. 0m,14.

N° 36. LAVATER.

Portrait à l'aq. tinte, gravé par Elias Haid, 1777, à Augsbourg.

Don fait par M. Riégé, 1846.

LAVATER (Jean-Gaspard), né à Zurich, le 15 novembre 1741, mort le 2 janvier 1801.

Pasteur à l'église de St Pierre de Zurich; auteur d'un grand nombre d'écrits en prose et en vers; et d'un traité de Physiognomonie, ou de la science qui enseigne à connaître le caractère des hommes par les traits du visage.

Haut. 0m,22. — Larg. 0m,15.

N° 37. SERPENT D'AIRAIN.

Bas-relief moulé en plâtre sur l'original en marbre au Château de Ferrette. Ovale en longueur.

Don fait par M. Goutzwiller, 20 mars 1854.

Les israélites cherchent à se défendre des serpents qui les enlacent.

Sur une tablette :

> *Hunc respici*
> *ens sanabitur.*

Haut. 0^m,19. — Larg. 0^m,28.

N° 38. GEYLER DE KAYSERSBERG.

Petit médaillon, en plâtre de trois-quarts, modelé par Weinzorn, d'après une gravure en bois du XV^e siècle.

GEYLER (Jean), surnommé de Kaysersberg, né à Schaffhouse, le 16 mars 1445, mort à Strasbourg le 10 mars 1510.

Orateur de la chaire à Strasbourg, où il exerce le saint ministère pendant trente années et produit par ses sermons, ses vertus et son savoir une profonde influence sur les mœurs publiques.

Très-considéré de l'Empereur Maximilien I^{er}, ami de Séb. Brandt et de Wimpfeling, son biographe.

Haut. 0^m,10. — Larg. 0^m,08.

N° 39. MOREL.

Médaillon en plâtre, modelé par M. Weinzorn, a servi à exécuter le dessin lithographié, qui représente le même personnage.

Don fait par M. Weinzorn.

Haut. 0^m,12. — Larg. 0^m,12.

N° 40. KIRSTEIN.

Orfèvre et Ciseleur à Strasbourg.

Médaillon moulé en plâtre, par Ohmacht.

Don fait par M. le Dr Robert de Strasbourg.

KIRSTEIN (Jacques-Frédéric), né à Strasbourg, le 25 mai 1765, mort en cette ville le 4 juin 1838.

Etait fils de Jean-Jacques Kirstenstein, véritable orthographe du nom, également orfèvre à Strasbourg.

Est auteur d'un grand nombre de ciselures et s'est acquis une véritable célébrité dans son art.

Kirstein a produit, entre autres, le magnifique vase d'or qui représente, se déroulant sur la panse du vase et d'après Thorwaldsen, une marche triomphale d'Alexandre-le-Grand.

Ce vase orne aujourd'hui l'un des salons de l'hôtel de Ville de Paris.

Jean-Jacques Kirstein est le père de Frédéric-Joachim, sculpteur, né à Strasbourg, le 1er octobre 1805, mort en cette ville le 22 janvier 1860.

Voy. une notice sur cette famille d'artistes, *Courrier d'Alsace*, 9 février 1860, par Piton.

Haut. 0m,18. — Larg. 0m,18.

N° 41. LÉON IX.

Pape.

Médaillon moulé par M. Weinzorn.

Don fait par M. Weinzorn.

LÉON IX (St), appelé auparavant Brunon; fils de

Hugues, comte d'Eguisheim, né l'an 1002, mort à Rome le 19 avril 1054. Évêque de Toul, puis élu pape en 1048, intronisé le 12 février 1049.

<center>Haut. 1m,45. — Larg. 1m,45.</center>

N° 42. TAURELLUS.
<center>(*Œchsel*).</center>

Né à Sélestadt vers 1530, mort à Vienne en 1590.

Portrait dessiné au crayon noir et à l'estompe, par M. Dorlan, avocat, et par lui donné le 31 août 1845.

TAURELLUS (Œchsel, Jacobus), né à Sélestadt. Successivement secrétaire des Empereurs Ferdinand Ier, Maximilian II, et Rodolphe II. Créé comte palatin.

<center>Haut. 0m,31. — Larg. 0m25.</center>

Au-dessous ses armoiries.

N° 43. REWBELL,
<center>*Membre du Directoire*.</center>

Portrait en pied, gravure à l'eau-forte, coloriée, costume de ses fonctions de Directeur.

Don fait par M. Pfister de Colmar, mars 1847.

REWBELL (Jean-Baptiste), né à Colmar, le 18 juin 1740, mort à Colmar, le 24 octobre 1802.

Avocat au conseil souverain d'Alsace, député aux Etats-généraux ; Président de la Convention. Fait fermer le club des Jacobins. Membre du Directoire.

<center>Haut. 0m,29. — Larg. 0m,21.</center>

N° 44. WALDNER (de)

Portrait en pied, gravé à l'eau-forte, par Delafosse, d'après le dessin de Carmontelle, de 1765.

de WALDNER, C. F. D. (Comte de), lieutenant-général des armées du roi, colonel d'un régiment suisse.

Haut. 0m,34. — Larg. 0m,20.

N° 45. AMERBACH,
Jurisconsulte.

Portrait, gravé par de Mechel, d'après le tableau de Holbein, conservé à la Bibliothèque de Bâle.

Don fait par M. Camille Decker, 1845.

AMERBACH (Boniface), né à Bâle en 1495, mort en 1562 ; fils de Jean, célèbre et savant imprimeur à Bâle ; occupe pendant 20 ans la chaire de Jurisprudence à l'université de cette ville. Erasme le nomma son exécuteur testamentaire.

Haut. 0m,36. — Haut. 0m,28.

N° 46. FROBEN,
Imprimeur à Bâle.

Portrait gravé par B. Hubner, d'après le tableau de J. Holbein, qui sort de la collection de Mechel, à Bâle.

FROBEN (Jean), né à Bâle ; mort dans cette ville, 1527. Savant imprimeur.

Haut. 0m,38. — Larg. 0m,28

N° 47. REISET (de).

Portrait gravé par Heigel, d'après le tableau de Court.
Don fait par M. de R.

REISET (Jacques-Louis-Etienne, de), né à Colmar, le 30 décembre 1771 ; mort à Rouen, le 5 février 1835.

Receveur-général des finances du Haut-Rhin.

N° 48. REISET (Madame de).

Femme du précédent, née Godefroy (de).
Portrait, lithographié par Mauzaisse.
<center>Haut. 0^m,36. — Larg. 0^m,28.</center>

N° 49. INCONNU.

N° 50. RAPP.

Médaillon, en terre cuite, par M. Aug. Bartholdi.
<center>Circ. 0^m,14.</center>

N° 51. PFEFFEL.

Projet de monument à Pfeffel.

Don fait par M. Auguste Bartholdi, le 8 août 1857.

Esquisse de M. Auguste Bartholdi, Pfeffel assis.
<center>Haut. 0^m,45. — Larg. 0^m,23.</center>

N° 52. JECKER,
Mécanicien.

Buste en fer, peint.

Don fait par M. Demangeont.

JECKER (François-Antoine), né à Hirtzfelden, le 14 novembre 1765 ; mort à Paris le 30 septembre 1834.
<center>Haut. 0^m,50. — Larg. 0^m,29.</center>

N° 53. UN ÉVÊQUE.

Bas-relief en chêne, provient d'Issenheim.

Donné par M. Saltzmann, (Gustave), au-dessous la date 1493, en chiffres romains.

ANNO M. CCCC. LXXXXIII JOR.

Les seuls attributs de l'épiscopat ne suffisent pas pour faire reconnaître le personnage représenté.

<div style="text-align:center">
Haut. de la figure 0,m764.

Haut. totale 1,151.

Larg. 0,511.
</div>

N° 54. SAINTE BARBE.

Représentée debout, un calice à la main gauche, une tour à ses pieds.

Mêmes matière et provenance.

<div style="text-align:center">
Haut. de la figure 0m,770.

Haut. totale 2,310.

Larg. 0m,507.
</div>

N° 55. St CHRISTOPHE.

Mêmes matière et provenance.

<div style="text-align:center">
Haut. de la figure 0m,80.

Haut. totale 0m,25.

Larg. 0m,45.
</div>

N° 56. Ste (inconnue).

Debout, un livre pour attribut, ce qui ne peut suffire pour la faire reconnaître.

Mêmes matière et provenance.

<div style="text-align:center">
Haut. de la figure 1,843.

Haut. totale 1,243.

Larg. 0m,446.
</div>

N° 57. Sᵗ LAURENT.

Mêmes matière et provenance.
> Haut. de la figure 0ᵐ,848.
> Haut. totale 1,260.
> Larg. 0,440.

N° 58. Sᵗ NICOLAS.

Debout, tenant 3 boules de la main gauche.
Même matière et provenance.
> Haut. de la figure 0,860.
> Haut. totale 1ᵐ,277.
> Larg. 0ᵐ,420.

N° 59. Sᵗᵉ CATHERINE.

Mêmes matière et provenance.
> Haut. de la figure 0ᵐ,740.
> Haut. totale 2,310.
> Larg. 0ᵐ,505.

N° 60. Sᵗ JÉROME.

Représenté debout avec ses attributs ordinaires.
> Haut. de la figure 0ᵐ,740.
> Haut. totale 2,ᵐ310.
> Larg. 0ᵐ,505.

N° 61. UN SAINT.

Figurine sculptée en bois de chêne. La tiare sur la tête, un raisin de la main gauche.

Provient des Antonistes d'Issenheim. Donné par M. Gust. Saltzmann.

Peut-être Sᵗ Urbain, qui se trouve quelque fois repré-

senté, par erreur, avec les attributs d'un pape et une vigne.

Haut. 0m,40 — Larg. 0m,12.

N° 62. Ste MADELEINE.

Figurine en bois de chêne.
Mêmes provenance et don.

Haut. 0m,40. — Larg. 0m,12.

N° 63. UN SAINT.

Avec la tonsure bénédictine.

Haut. 0m,40.

N° 64. St CHRISTOPHE.

Haut. 0m,50.

Nos 65, 86, 67. RINCEAUX.

Sculpture en bois, à jour.
Mêmes provenance et don.

N° 68. RAPP.

Réduction de la statue du général Rapp, de M. Bartholdi.

N° 69. Ste CATHERINE.

Bas-relief en bois, représentant le martyre de Ste Catherine, XVIe siècle. Colorée.
Provient des Catherinettes de Colmar, et forme, jusqu'à ce jour, le seul débris que l'on ait recueilli venant de cette maison.

Haut. 0,m65. — Larg. 0m,55.

Nº 70-85. MÉDAILLONS.

Médaillons en plâtre moulés dans des creux qui servaient aux religieuses des Unterlinden à orner des gâteaux.
Donné par M. Mangold de Colmar.

Nº 86. CONSOLE SCULPTÉE.

Un Saint en bois. Statuette sans attributs.
<div align="center">Haut. 0m,30.</div>

Nº 87. St EN BOIS.

Pas d'attributs.
Donné par M. Gust. Saltzmann.
<div align="center">Haut. 0m,75.</div>

Nº 88. M. SCHŒNGAUER.
Buste.

Buste colossal en plâtre, par M. Lavalette d'Eguisheim.
Don fait par le Gouvernement.
<div align="center">Haut. 1m,10. — Larg. 1m,00.</div>

Nº 89. INTÉRIEUR DE LA SALLE.

Un vase, terre cuite; orné de guirlandes, de fleurs, de fruits et de feuillages.

Fait par feu M. Acker, poëlier à Colmar, pour la cortège industriel, lors de l'inauguration de la statue du général Rapp, 1856, et par lui donné.

Vase Médicis de forme allongée.
<div align="center">Haut. 1m,235.</div>

N° 90. RAPP.

Statuette moulée en plâtre.

Projet de statue à élever au général Rapp, à Colmar. Esquisse par M. Lavalette d'Eguisheim.

<div style="text-align:center">Haut. 0^m,70.</div>

N° 91. KLÉBER.

Statuette moulée en plâtre.

Don fait par M. Kampmann, de Colmar.

Projet de monument à élever, à Strasbourg. Esquisse par Ohmacht.

<div style="text-align:center">Haut. 0^m,70.</div>

N° 92. GLOBE CÉLESTE.

Ce globe, comme le globe terrestre placé en face, est exécuté à la main.

Il provient de l'abbaye de Bellelay.

Dessiné et dressé d'après les meilleures cartes géographiques et observations des auteurs les plus récents, par J. F. Monin, architecte à Bellelay, 1792.

<div style="text-align:center">Circonférence 3^m,20. — 3 pieds de diamètre.</div>

N° 93. COMTE LOBAU.

Statuette moulée en plâtre.

Don fait par M. Hartmann.

MOUTON (George), comte de Lobau, né à Phalsbourg (Meurthe) en 1770. Mort en 1838.

<div style="text-align:center">Haut. 0^m,77.</div>

SALLE DES GLOBES.

N° 94. JÉSUS BAPTISÉ PAR St JEAN.

Groupe en plâtre par M. Hatz, sculpteur à Colmar, et par lui donné.

Haut. 0ᵐ,50.

N° 95. GLOBE TERRESTRE.

Même provenance que le globe céleste placé en face, N° 92.

Circonférence 3ᵐ,20.

SALLE SAINT-ANTOINE.

Ainsi qu'on l'a dit plus haut, le Musée de Colmar est riche en peintures des trois premières époques de l'Ecole allemande.

Les productions des artistes de cette triple période ont été, depuis un certain nombre d'années, l'objet de travaux pleins de recherches et de savoir.

On comprend aisément, du reste, l'intérêt et l'attrait de pareilles études : de nombreuses considérations les motivent. Les exposer ici, serait au moins superflu.

Il en est une cependant, que l'on demande la permission d'exprimer, parce qu'elle semble dominer les autres, qu'elle n'a pas été souvent produite, peut-être, et qu'elle est de nature à bien faire ressortir l'un des principaux mérites des peintures que l'on a sous les yeux.

Dégagées de l'influence bysantine, si ce n'est dans l'adoption de quelques détails transmis par tradition, les écoles primitives de l'Allemagne, ne peuvent imiter l'antique : Elles ignorent ses perfections.

C'est donc à leurs propres inspirations que nos artistes sont abandonnés, et les œuvres qu'ils ont laissées présentent à nos études, à nos méditations, de véritables créations toutes spontannées du génie de l'Europe occidentale.

Qui pourrait méconnaître le puissant intérêt qui s'attache à de pareilles productions ?

Aussi les tableaux de Colmar, connus depuis longtemps du reste, ont-ils attiré depuis quelques années, la visite de la plupart des hommes éminents qui en France, comme en Allemagne, écrivent sur l'histoire de l'art.

On regrette de ne pouvoir donner, à l'énumération rapide qui va suivre, l'intérêt que leurs noms y auraient nécessairement ajouté.

N° 96. BARTHOLDI (Auguste).

LA LYRE BERBÈRE, groupe moulé en plâtre. Scène d'Orient.

N° 97. MAITRE INCONNU.

Attribué par Huber, mais faussement, à M. Schœngauer.

LA NATIVITÉ. Peint à l'huile sur bois, à fond d'or, chargé de gaufrures dont le dessin figure les riches étoffes du temps.

Haut. 1m,940. — Larg. 1m,850.

Au revers :

L'Annonciation. Peint à l'huile, fond vert, nimbe à contours saillants comme dans le précédent. Très-gravement endommagé.

N° 98. L'ADORATION DES MAGES.

Même description que le N° 96. Face.

Haut. 1m,940. — Larg. 1m,840.

Au revers :

Le Couronnement de la Vierge.

Huber attribue, par erreur, ces tableaux à Martin Schœngauer.

On a peine à s'expliquer une pareille erreur. Il ne faut voir dans les deux tableaux précédents qu'une imitation, faite à la fin du XVe ou au commencement du XVIe siècles, de deux pièces carrées, gravées par ce maître, et qui se font pendant comme les tableaux dont il s'agit ici. Provient de l'église de l'hospice de Colmar.

N° 99. MAITRE INCONNU.
Du commencement du XVIe siècle.

Deux tableaux formant diptyque, sur le premier volet :

Ste BARBE, représentée debout avec ses attributs.

Sur le même panneau, à droite :

Ste CATHERINE d'Alexandrie debout, avec ses attributs.

Haut. 1m,920. — Larg. 0m,927.

Au revers.

Saint Eloy.

Sur le second volet :

N° 100. Ste MARGUERITE,
debout, avec ses attributs.

Sur le même panneau, à droite :

Ste MADELEINE debout, avec ses attributs.

Au revers :

St Eloy, représenté au moment où il ferre, après l'avoir coupé, le pied d'un cheval rétif qui se refusait à cette opération.

Haut. 1m,926. — Larg. 0m,922.

Ces tableaux sont peints à l'huile, sur bois, à fond

d'or. La partie supérieure est ornée de rinceaux sculptés en bois doré, appliqué sur le champ du tableau qu'ils encadrent.

Don fait par M. Hugar, curé d'Ammerschwihr (Haut-Rhin), 1844.

N° 101. JOHANNES von ÆGERY. 1582.

Diptyque représentant sur le panneau de gauche :

St-JEAN-BAPTISTE discourant avec les docteurs.

Peint à l'huile, fond doré dans la partie supérieure avec gaufrures ; au fond, un paysage.

Au milieu du tableau, sur une roche, à environ 50 centimètres du bas, on lit l'inscription ici figurée :

ÆGERY. 1582.

que l'on propose de lire :

JOHANNES von ÆGERY.

Ægere, est, comme on le sait, un bourg du canton de Zug.

Haut. 2m,243. — Larg. 2m,003.

Au revers du même :

St-Jean-Baptiste debout, à ses pieds un agneau nimbé d'or portant l'étendard triomphal.

Peint à l'huile, assez bonne conservation.

Panneau de droite :

N° 102. LE BAPTÊME DE J.-CH.

Même description que N° 103.

Au revers :

L'Annonciation. Peinte à l'huile.

Haut. 1m,995. — Larg. 1m,913.

Second Diptyque.

N° 103. St. JEAN-BAPTISTE dans la prison.

Même description que les précédentes.
Au fond, une ville.

Au revers :

L'ange de l'annonciation.

Haut. 1m,993. — Larg. 0m,909.

N° 104. DÉCOLLATION DE St-JEAN-BAPTISTE.

Peint à l'huile, fond doré dans la partie supérieure avec gaufrures ; au second plan, une ville.

Au revers :

St-Jean l'Évangéliste debout, tourné à gauche, à ses pieds un aigle nimbé d'or, au fond, un paysage.

Haut. 2m,243. — Larg. 2m,003.

N° 105. MAITRE INCONNU,
de l'École de Cologne,

antérieur à 1420 ; faussement attribué à M. Schöngauer.

Peint à l'huile, sur bois à fond d'or ; le fond chargé de figures dessinées par un pointillé imprimé en creux, à la pointe.

LE CHRIST expirant sur la croix, entre les deux larrons.

Sur le premier plan au pied de la croix, la Vierge, comme anéantie, succombe à sa douleur.

Les saintes femmes debout, et groupées autour de la mère du Sauveur, la soutiennent dans leurs bras, ou, les

mains élevées vers le Christ, semblent vouloir retenir son âme qu'il exhale et que reçoit, au milieu des nues, le Père éternel.

Des anges, des démons accueillent également ou saisissent les âmes du bon et du mauvais larron.

Les figures sont inhabilement groupées ; toutes sont debout, et sans diversité dans la pose, elles ont presque de la raideur.

Dans l'uniformité de mouvement donné aux têtes des personnages, on sent comme une sorte de maladresse naïve qui dénote la naissance de l'art, mais qui n'est pas sans un certain charme.

Rien n'égale du reste la candeur, la délicatesse de sentiment, la finesse élégante de contours qui ennoblissent à la fois l'expression et la forme dans cette précieuse composition.

Elle remonte avec certitude au commencement du XV° siècle.

C'est de beaucoup le tableau le plus ancien que possèdent, dans un rayon fort étendu, les collections publiques et privées de nos régions.

Il présente avec une miniature sur parchemin que possède une collection particulière de Cologne (¹) la plus complète, la plus entière analogie, quant à l'ordonnance, quant au mouvement et à la pose des têtes, à l'expression du sentiment.

Le lion au pied de la croix, la longueur des mains ont un sens caché. On ne peut s'arrêter à ces détails.

(¹) Mad. Lewen.

Le personnage votif se voit au bas de la composition, à genoux, sous le costume de l'ordre de S*t*-Dominique.

Provient de l'église de Saint-Martin de Colmar, est endommagé dans sa partie supérieure, et fendu, dans le sens de sa longueur, vers le milieu du panneau.

Haut. 1m,243. — Larg. 0m,863.

N° 106. MAITRE INCONNU,

mais évidemment de l'école de Schöngauer.

LE MASSACRE DES SS. INNOCENTS.

N° 107. LE MARTYRE DE S*t*-BARTHÉLEMY.

Haut. 1m,180. — Larg. 0m,408.

Au revers :
S*t*.Barthélemy debout avec ses attributs.

N° 108. LE MARTYRE DE DIONOCHUS,

ROI DE CORNUBIE (¹).

N° 109. LE MARTYRE DE S*te* URSULE

et des 11,000 Vierges.

Au revers :
Madeleine debout, avec ses attributs.

Haut. 1m,180. — Larg. 0m,411.

(¹) Bien que l'on ait parcouru attentivement l'immense collection des saints du cabinet de Paris, on ne se rappelle pas y avoir vu figurer une seule pièce représentant la mort de Dionochus;

N° 110. MAITRE INCONNU.

Commencement du XVe siècle.

Tableau en forme de frise, peint sur bois, à l'huile, au trait seulement, en noir sur fond d'or.

Chaque sujet compris entre deux colonnes que surmonte une arcade en accolade, et fleuronnée dans le style du commencement du XVe siècle. Les contours, accompagnés d'un pointillé imprimé en creux sur le fond doré, à l'aide d'une pointe arrondie.

Formait, avec le suivant, le socle de la partie antérieure du coffre du maître-autel dans l'église du Tempelhoff à Oberbergheim. (Haut-Rhin).

1. L'Annonciation.
2. La Nativité.
3. L'Adoration des Mages.
4. La Présentation de Jésus au Temple.
5. Le Crucifiement.
6. Saint-Jean-Baptiste.

N° 111.

Même description que le précédent.
1. Saint-Jean-l'Évangéliste.
2. La Résurrection.
3. L'Ascension.
4. La Descente du Saint-Empire.

mais la corrélation qui existe très-vraisemblablement entre les deux sujets de ce panneau justifie sans doute l'interprétation proposée.

5. La Mort de la Vierge.
6. Le Jugement dernier.
 J.-Ch. descend sur les nues.
 Haut. 0m,214. — Larg. 0m,941.

N° 112. MARTIN SCHŒNGAUER,

Peintre-Graveur et Orfèvre à Colmar.

PORTRAIT à l'huile.

Copie exécutée par M. Jos. Mösl, artiste peintre à Munich, d'après l'original de Hans Largkmair, conservé à la Pinacothèque de Munich.

Martin Schœngauer né vers 1420, mort en 1488.

Il existe aujourd'hui trois exemplaires de ce portrait; l'un à Munich, l'autre à Sienne, dans la galerie de l'Université, qui l'a reçu en don de Spanocchi, le troisième enfin à Colmar.

Cette copie, d'une scrupuleuse fidélité, est due au talent de M. Jos. Mösl, peintre à Munich; elle a été exécutée, en 1846, par les soins de M. Frédéric Voltz de la même ville, et sur la gracieuse autorisation de S. M. le Roi de Bavière, qu'avait sollicitée M. le maire de Colmar.

Le portrait de Munich fut longtemps conservé dans le cabinet de Paul de Praun, à Nuremberg; il passa plus tard dans la collection du comte de Fries, à Vienne, où il se trouvait encore en 1817. Cette collection dispersée, le tableau fut acquis par la collection royale de Munich, ou la Pinacothèque, qui le possède aujourd'hui.

De Murr est le premier qui le mentionne.

Après lui Bartsch, Brulliot, de Quandt et Passavant le citent également pour discuter les éléments qu'il fournit sur la naissance et la mort de Martin Schœngauer.

Nulle question n'a été peut-être plus controversée dans l'histoire de l'art, que la date de ces deux événements.

Né, suivant quelques uns, à Ulm, suivant d'autres à Anvers, à Culmbach, à Augsbourg, à Colmar, en 1420, 1430, ou même encore vers 1445; mort à Colmar, antérieurement à 1486 selon quelques autres, postérieurement à 1524 ou en l'année précise de 1499, si l'on en croit certains documents, nommé tantôt le beau Martin, le bon Martin, tantôt Martin Schön ou Schöngauer, notre peintre a de plus été confondu avec un contemporain, Martin Schön, peintre à Nuremberg.

On comprend les difficultés qu'entraîne un pareil amas d'assertions discordantes entre elles. L'embarras est encore augmenté par les témoignages contradictoires que fournissent des documents authentiques et d'une égale autorité.

Il serait impossible de discuter, dans cette courte notice, une question aussi compliquée. On se borne à reproduire l'inscription que porte, au revers, notre portrait; elle est ainsi conçue :

Mayster Martin Schongawer Maler genant hipsch Martin von wegen seiner Kunst geborn zu zu Kolmar, aber von seinen OEltern ain augspurger bu....... des geschlectz von herr. geporn &c. ist......... rben zu Kolmar anno 1499............ hornungs dem Got genad........... Sein junger Hans Largkmair im jar 1488.

Cette inscription fait mourir Schöngauer en 1499. Elle est en contradiction avec le registre des anniversaires de

Colmar qui fixe à 1488, la mort de notre peintre, comme on le voit dans notre *fac-simile* placé sous le N° suivant.

Haut. 0m,28. — Larg. 0m,21.

N° 113. FAC-SIMILE.

de la mention inscrite au registre des anniversaires de la paroisse de St.-Martin de Colmar, en ce qui concerne l'anniversaire fondé par Martin Schœngauer.

La mention que l'on a sous les yeux a été recueillie le 6 décembre 1846 ; elle a été souvent publiée depuis ; mais peut-être avec quelques inexactitudes. Nous la transcrivons ici fidèlement :

Martinus Schongouwer Pictorum gloria legauit V *solidos pro anniuersario suo et addidit 19 solidos 1 denarium ad anniuersarium paternum a quo habuit minus anniuersarium. Obyt in die Purificationis Marie.*
Anno &c. LXXXVIII°. (1488).

L'*anniversarium minus* est un anniversaire sans vigiles.

N° 114. MARTIN SCHŒNGAUER,

Peintre-Graveur.

Né à Augsbourg, vers 1420, selon l'opinion la plus récente, mort à Colmar, le 2 février 1488. (Attribué à)

Suite de seize tableaux réunis par trois et par quatre, sous un même cadre, mais séparés entre eux par des baguettes, en forme de compartiments.

Nº 115. ENTRÉE DE J.-C. A JÉRUSALEM.

Haut. 1m, 150. — Long 1m, 111.

Au revers de ce tableau et du précédent, en deux panneaux :

Une Annonciation mystique.

Nº 116. LA CÈNE.

Haut. 1m, 148. — Long. 1m, 160

Nº 117. JÉSUS AU JARDIN DES OLIVIERS.

Haut. 1m, 153. — Long. 0, 837.

Nº 118. LE BAISER DE JUDAS.

Haut. 1m, 150. — Long. 0, 840.

Nº 119. JÉSUS DEVANT PILATE.

Au revers :

La Purification de la Vierge.

Haut. 1m, 150. — Long. 1m, 140.

Nº 120. LE CHRIST A LA COLONNE.

Au revers :

L'Adoration des Mages.

Haut. 1m, 148. — Long. 1m, 141.

Nº 121. LE COURONNEMENT D'ÉPINES.

Haut. 1m 283. — Long. 0, 832.

Nº 122. LE PORTEMENT DE CROIX.

Haut. 1m, 143. — Loug. 0, 837.

N° 123. LA DESCENTE DE CROIX. (¹)

Haut. 1m, 146. — Long 0, 860.

N° 124. LA DESCENTE AU TOMBEAU.

Haut. 1m, 148. — Long. 0, 860.

N° 125. LA DESCENTE AUX ENFERS.

Haut. 1m, 142. — Long. 1m, 133.

Au revers :

La Nativité.

N° 126. LA RÉSURRECTION DE N. S.

Haut. 1m, 140. — Long. 1m, 145.

Au revers :

La Vierge et Ste Elisabeth. Très-endommagé.

N° 127 JÉSUS ET LA MADELEINE.

Haut. 1m, 140. — Long. 0, 820.

N° 128. L'INCRÉDULITÉ DE St THOMAS.

Haut. 1m, 152. — Long. 0, 856.

N° 129. L'ASCENSION.

Haut. 1m, 150. — Long. 1m, 145.

Au revers :

Le Couronnement de la Vierge.

(¹) Sur ce tableau et le suivant voyez la note qui termine l'énumération de la suite.

N° 130. LA DESCENTE DU St. ESPRIT.

Haut. 1^m, 148. — Long. 1^m, 104.

Au revers :

Jésus au milieu des docteurs.

Les seize tableaux dont l'énumération précède sont peints à l'huile, sur bois, à fond d'or.

Les nuages sont rendus par un pointillé imprimé à la pointe sur le fond doré. Ils sont tous d'une conservation irréprochable. L'un deux cependant s'est fendu, à peu près par le milieu. Quelques-uns ont subi des retouches manifestes, mais qui n'affectent que des parties sans importance pour le tableau.

Ils ont suivant toute apparence, formé un diptique dont les ailes étaient composées de quatre sujets, à l'exception toutefois de l'aile dont l'*annonciation mystique* dont il sera question plus bas, faisait partie, et qui devait ne présenter que trois sujets seulement.

Les huit tableaux sans revers s'élevaient très-vraisemblablement en rétable au-dessus de l'autel qu'ils ont orné dans l'origine.

La question de savoir s'ils doivent être attribués tous, ou en partie seulement, à M. Schöngauer, ou contestés à ce maître, question souvent agitée depuis quelques années, ne peut se discuter ici.

On se borne à dire qu'il est facile, par un examen, même assez superficiel, de reconnaître, *au moins*, deux mains différentes dans l'ensemble de la suite, et l'on ajoute que M. Waagen, directeur du Musée royal de Berlin, considère comme devant être attribués avec certitude (mit 𝔖𝔦𝔠𝔥𝔢𝔯𝔥𝔢𝔦𝔱) à Schöngauer, la *Descente de croix* et la

Mise au tombeau, portés plus haut sous les N°⁵ 118 et 119.

Ces tableaux se distinguent en effet de ceux qui les précèdent ou les suivent, par une supériorité manifeste dans le toucher comme dans la composition.

Tous du reste, prétendent quant à l'ordonnance et quant au dessin la plus frappante analogie avec les estampes de Schöngauer. On peut, pour s'en assurer, comparer entre autres la flagellation, peinture N° 120, avec le même sujet, gravure exposée N° 224, salle des peintures et estampes.

Proviennent des Dominicains de Colmar, dont ils ornaient l'église, aujourd'hui halle aux bleds.

N° 131. MAITRE INCONNU.

UNE PITIÉ (*Pietà*) ou la Vierge tenant son fils mort sur ses genoux.

Peint à l'huile, sur bois, à fond d'or, uni, paraît avoir appartenu à un triptyque dont les N° 133-136 auraient peut-être formé les ailes.

Une tradition, existant à la Bibliothèque, attribuait ce tableau à l'un des Holbein; on croit devoir la rappeler ici, bien qu'une pareille attribution soit évidemment erronée; surtout si c'est à Jean Holbein, le jeune, et le plus célèbre des peintres de ce nom, que la tradition entendait faire honneur de la *Pitié* de Colmar.

Ce tableau est de beaucoup antérieur; et s'il fallait lui trouver l'un des Holbein pour auteur, peut-être devrait-on l'attribuer à Sigismond Holbein, né en 1456.

Quoiqu'il en puisse être M. Passavant regarde ce tableau comme contemporain du peintre de Colmar, qu'il rappelle

en effet par quelques-uns de ses caractères ; mais dont il s'éloigne par le dessin. M. de Quandt le lui attribue, et s'exprime avec un véritable enthousiasme sur les beautés de cette peinture. M. Waagen de Berlin, tout en l'admirant, la conteste à Schöngauer.

On partage ici l'opinion de ce dernier, pour s'unir de sentiment à la vive et profonde admiration de M. de Quandt.

Provient de l'Eglise paroissiale d'Issenheim.

<div style="text-align:center">Haut. 1^m, 253. — Larg. 0^m, 959.</div>

N° 132. MAITRE INCONNU.

S^{te} URSULE, entourée des onze mille vierges, représentées debout.

Peint à l'huile, sur bois, à fond doré et gaufré.

<div style="text-align:center">Au revers :</div>

<div style="text-align:right">Le Bon pasteur.</div>

Don fait par M. Moll, contrôleur des contributions directes, dans le Haut-Rhin, le 23 mai 1851.

<div style="text-align:center">Haut. 0, 973. — Larg. 0, 608.</div>

N° 133. MAITRE INCONNU.

Mêmes style et manière que la *Piété* n° 131.

L'ANNONCIATION. Peint à l'huile sur bois, fond d'or uni.

<div style="text-align:center">Haut. 0^m,250. — Larg. 0^m,420.</div>

Au revers de ce tableau se trouvait le n° 135, que l'on a séparé par un sciage pratiqué dans l'épaisseur du panneau et qui suit.

N° 135. LA VIERGE ET S¹ JEAN
adorent le Christ en croix.

Peint à l'huile fond vert, chargé d'étoiles d'or.

N° 134. LA VIERGE ET S¹-JOSEPH.

Les deux saints personnages adorent, à genoux, l'enfant couché à leurs pieds.

Peint à l'huile, sur bois fond d'or. Panneau fendu dans une grande partie de sa hauteur.

<div style="text-align:center;">Haut. 1ᵐ,257. — Larg. 0ᵐ,420.</div>

Au revers se trouvait le n° 136, séparé comme le précédent par l'opération du sciage et qui suit.

N° 136. LE CHRIST EN CROIX.

Au pied de la croix, deux personnages à genoux, les mains jointes, accompagnés d'écussons armoriés qui font reconnaître un baron de Stauffenberg et sa femme, donateurs du tableau.

Peint à l'huile, fond vert chargé d'étoiles d'or.

Proviennent des Antonistes d'Issenheim (Haut-Rhin.)

M. de Quandt reconnaît dans la Vierge du n° 134 une œuvre de M. Schœngauer. Il paraît bien difficile d'adopter ici l'opinion d'un juge cependant si éclairé et plus que compétent.

N° 137. MATHIAS GRUNEWALD.

S¹-SÉBASTIEN. Le saint attaché à une colonne et le corps percé de flèches.

Peint à l'huile, sur bois. Ce tableau formait, à ce que

l'on suppose, comme le suivant, l'un des côtés du maître-autel d'Issenheim, dont il sera question plus bas.

<center>Haut. 2^m,324. — Larg. 0^m,764.</center>

N° 138. MÊME ATTRIBUTION.

S^t-ANTOINE, hermite. Représenté debout, avec le *Tau*, ou la croix de S^t-Antoine. Le démon pénètre par une fenêtre vitrée de verres ronds, ou *cives*, qu'il a brisés, et menace de ses coups le saint personnage.

<center>Haut. 2^m,327. — Larg. 0^m,748.</center>

ISENMANN (Caspar), peintre et bourgeois à Colmar, en 1462.

Suite de sept tableaux représentant :

N° 139. LA RÉSURRECTION.

Peint à l'huile, fond d'or, uni, ainsi que les six tableaux qui suivent.

Don fait par M. Armspach, principal du collège d'Obernay (Bas-Rhin), 1842.

<center>Haut. 1^m,068. — Larg. 0^m,920.</center>

N° 140. L'ENTRÉE DE J.-C. A JÉRICHO.

<center>Haut. 1^m,065. — Larg. 0^m,930.</center>

N° 141. LA SAINTE-CÈNE.

<center>Haut. 1^m,060. — Larg. 0^m,920.</center>

N° 142. JÉSUS AU JARDIN DES OLIVES.

Sur le même panneau et séparé du sujet précédent par un rocher :

LE BAISER DE JUDAS.
Haut. 1m,562. — Larg. 0m,056.

N° 143. LE COURONNEMENT D'ÉPINES.
Haut. 0m,856. — Larg. 0m,887.

N° 144. LE CHRIST A LA COLONNE.
Haut. 0m,863. — Larg. 0m,925.

N° 145. L'ENSEVELISSEMENT.
Sur le même panneau :
LA DESCENTE AU TOMBEAU.
Haut. 1m,570. — Larg. 1m,067.

Les tableaux composant la suite attribuée à Caspar Isenmann, sont tous peints à l'huile, sur fond d'or, uni.

Ils portent la date 1465 écrite divisément, par moitié, au revers des tableaux représentant l'entrée à Jéricho, n° 140, et la Cène, n° 141.

Ils étaient peints au revers : on y voyait St-Laurent, Ste-Catherine d'Alexandrie, et deux autres personnages que le défaut d'attributs particuliers ne permet pas de reconnaître.

Ces revers ont été malheureusement mutilés pour séparer les uns des autres les sujets composant la suite, et dont l'ensemble formait vraisemblablement un polyptyque dans l'origine.

En les attribuant à Isenmann, on s'appuie des termes d'un marché conclu, en 1462, entre cet artiste et la fabrique de Saint-Martin de Colmar, pour l'exécution de peintures destinées à orner le maître-autel de la même église.

L'original de ce marché, en langue allemande, est déposé aux archives de la ville de Colmar ; les conditions imposées au peintre ne spécifient pas les sujets qu'il devra exécuter ; l'attribution que l'on propose ici est par conséquent purement conjecturale ; mais elle s'autorise et s'appuie de raisons qui lui donnent un grand caractère de vraisemblance : on regrette que la brièveté de cette note ne permette point de les exposer.

Isenmann a été placé, dans le catalogue méthodique du Musée, immédiatement après les peintures de l'école de Cologne......

Tout porte à croire du reste qu'ils ont été exécutés avant l'arrivée de Schœngauer à Colmar, et le marché d'Isenmann, précieux par ses détails pour l'histoire pratique de l'art, nous permet en outre de fixer une date précise, antérieure à la venue de Schœngauer à Colmar; résultat intéressant à constater.

SCULPTURE EN BOIS POLYCHROME.

Les sculptures en bois polychrome dont la description sommaire va suivre, proviennent de l'ancienne église des Antonistes d'Issenheim (Haut-Rhin) dont elles ornaient le grand autel.

Cet autel passait pour l'un des plus riches de la chrétienneté.

On conserve encore aujourd'hui sur les lieux, le souvenir de voyageurs, venus exprès de Lyon, pour le voir, dans les dernières années du siècle passé.

Les débris que possède le musée de Colmar ne forment malheureusement qu'une bien faible partie de toutes ces richesses. On tient, de l'une des personnes mêmes qui concoururent à leur enlèvement, que deux charriots de sculptures peintes et dorées furent, à une époque déjà éloignée, transportés dans une province voisine pour y être vendus.

Quoi qu'il en puisse être de spoliations aussi regrettables, les belles et grandes figures sculptées que possède Colmar, forment encore aujourd'hui l'un des plus riches ornements de son musée.

N° 146. S¹ AUGUSTIN.

S¹ AUGUSTIN, représenté debout, en habits pontificaux. A ses pieds, à droite, à genoux, et tourné à droite, dans l'attitude de la prière, un personnage portant l'habit des Antonistes, figure le donateur.

Peint comme les suivants.

<p style="text-align:right">Haut. 1ᵐ,600.</p>

Personnage à genoux :

<p style="text-align:right">Haut. 0ᵐ,700.</p>

N° 147. S¹ ANTOINE,

Hermite, père des cénobites.

Le saint représenté assis, tenant de la main droite le *Tau* des Antoinistes, vêtu d'une tunique dorée par dessus laquelle est jeté un ample manteau également doré, bonnet des Antonistes.

A gauche, et presqu'entièrement caché sous les plis du manteau, son attribut ordinaire.

Cette statue et ses accessoires sont peints ; les chairs sont au naturel. On ne peut entrer dans le détail des procédés techniques mis en usage pour colorier cette figure et celles qui précèdent ou qui suivent.

<div align="center">Haut. 1m,673. — Larg, 0m,900.</div>

N° 148. St JÉROME.

St JÉROME représenté debout, en habit de cardinal, de la main gauche un livre qu'il tient suspendu par l'espèce de sac que forme en se prolongeant, la peau colorée dont est recouverte la reliure du volume. La main droite à demi élevée vers le ciel.

Peint comme les précédents.

<div align="center">Haut. 1m,620. — Larg. 0m,740.</div>

Au-dessous des trois personnages ci-dessus décrits, sont placés quatre groupes, séparés et réprésentant en buste, réunis trois à trois, le Christ et les apôtres.

N° 149. LE CHRIST, St MATHIEU ET St THOMAS.

Le Christ semble expliquer au St Evangeliste le texte d'un livre que ce dernier tient ouvert devant lui ; derrière le Christ St Thomas l'incrédule.

Au dos se trouve une marque de sculpteur en forme de hache à fendre ce bois.

<div align="center">Haut. 0m,445.
A la base Larg. 0m,460.</div>

N° 150. St JEAN l'Evangéliste, St ANDRÉ
 et St PIERRE,

Représentés avec leurs attributs le calice, la croix. Saint Pierre reconnaissable à la forme de sa chevelure.

Au dos l'initiale *b* en cursive.

Haut. 0m,440. — Larg. 0m,450.

N° 251. LE CHRIST, grand buste.

N° 152. St JACQUES, St SIMÉON
 et St THADÉE,

Représentés avec leurs attributs, la coquille, la scie.

Au dos on trouve écrits au pinceau, en noir pâle, sur une pièce blanche, les mots, *des Beychel*, qui donnent vraisemblablement le nom du sculpteur ; le génitif étant employé comme conséquent du mot œuvre, *Werk*, sous-entendu.

N° 153. St. JACQUES-LE-MINEUR, St. PHI-LIPPE, St. BARNABÉ.

N° 154. St. JEAN-BAPTISTE.

Statuette en bois coloriée. Vêtu d'une tunique en peau de chameau, tient de la main gauche un agneau.

Provenance inconnue.

Haut. 0m,801.

N° 155. St. ANTOINE, Hermite.

Statuette en bois colorié, représentant le Saint debout, tenant de la main gauche le Tau des Antonistes, de la droite un livre.

Provenance inconnue ; mais par le style appartenant également à l'église des Antonistes d'Issenheim.

<div style="text-align:center">Haut. 0^m,855.</div>

N° 156. ESTAMPES.

Sur le devant du coffre de support des groupes et statues, une Estampe reproduisant l'autel de Blaeubeuren avec lequel nos sculptures présentent une grande analogie.

N° 157. PEINTRE INCONNU.
Commencement du XVII^e siècle.

LA TRINITÉ. Dieu le Père représenté sous le costume d'Empereur d'Allemagne ; Dieu le Fils sous le costume du Roi des Romains ; le Saint-Esprit sous la forme d'une colombe.

Peint à l'huile sur bois, fond doré.

<div style="text-align:center">Haut. 1^m,362. — Larg. 0^m,790.</div>

N° 158. PEINTRE INCONNU.
Commencement du XVII^e siècle.

Un diptyque représentant sur le volet de gauche :

LA VIERGE, debout sur un croissant, tenant l'enfant dans ses bras.

Peint à l'huile sur bois, fond d'or, orné de rinceaux dessinés sur le fond. Au bas, à gauche, un chevalier de Malte à genoux. Ecusson armorié. L'une des partitions est d'Andlau.

Sur le volet de droite :

N° 159. NOTRE-DAME des Sept-Douleurs.

Représentée les mains jointes, sept épées la pointe dirigée vers le cœur.

Haut. 1m,394. — Larg. 0m,370.

N° 160. PEINTRE INCONNU.
Du commencement du XVIe siècle.

LA VISITE DE Ste ANNE A L'ENFANT JÉSUS.

Peint à l'huile, à fond d'or, orné de gaufrures figurant les étoffes du temps. Au bas, à droite et à gauche, deux personnages à genoux, les mains jointes, accompagnés d'écussons armoriés qui font reconnaître un seigneur de Hattstatt et sa femme née de Stauffenberg. Le seigneur est armé de toute pièces. Donateurs du tableau.

Haut. 1m,244. — Larg. 1m,106.

N° 161. PEINTRE INCONNU.
Commencement du XVIe siècle.

Attribué par un juge très-compétent, mais évidemment sans motifs suffisants, à Nicolas Manuel, de Berne.

Diptyque :

St PIERRE et St. JACQUES, peints à l'huile, sur bois, à fond doré, figurant les riches étoffes du temps.

Haut. 1m,086. — Larg. 0m,592.

Au revers :

St. Jean l'Evangéliste et St. Erasme, debout avec leurs attributs fond vert.

N° 162. Ste MADELEINE et Ste ODILE,

debout avec leurs attributs.

Même détails que pour le précédent.
Haut. 1m,106. — Larg. 0m,631.

Au revers :

St. Nicolas et St. Ulrich debout avec leurs attributs.

N° 163. PEINTRE INCONNU. 1512.

Suite de quatre tableaux peints à l'huile, sur bois, à fond d'or, représentant :

LA CIRCONCISION.
Haut. 0m,682. — Long. 0m,475.

N° 164. LA VISITE DE Ste-ELISABETH
A L'ENFANT JÉSUS.

Ce tableau porte, au bas, et sur une pierre de l'enceinte où sont assises la Vierge et Ste-Elisabeth, la date de 1512 écrite en chiffres romains, de forme gothique et en chiffres arabes. Cette date mérite d'autant plus d'être remarquée que le N° 166 de la même suite, reproduit, en diminuant seulement le nombre des personnages, une estampe en bois d'après Alb. Dürer, faisant partie de la suite de son apocalypse qui a été gravée en 1511.
Haut. 0m,657. — Larg. 0m,470.

N° 165. St-JEAN, l'Évangéliste,

écrivant l'apocalypse dans l'île de Pathmos.
Haut. 0m,681. — Larg. 0m,477.

N° 166. LE MÊME,

représenté au moment où l'empereur Domitien le fait plonger dans une chaudière d'huile bouillante, à Rome.

Haut. 0m,690. — Larg. 0m,470.

N° 167. PEINTRE INCONNU,
commencement du XVIIe siècle.

LE COURONNEMENT DE LA VIERGE.

Peint à l'huile sur bois, fond d'or.

Haut. 1m,400. — Larg. 0m,667.

N° 168. PEINTRE INCONNU,
fin du XVe siècle.

St-JEAN-BAPTISTE.

Le saint entouré du peuple montre *au doigt* le Christ, accompagné de deux disciples.

Sur le même panneau, mais séparé du sujet précédent par un rocher, St-Georges, vainqueur du dragon.

Peint à l'huile, sur bois, formait le devant du coffre d'un autel dans l'église du Tempelhof, près Bergheim.

Haut. 0m,790. — Larg. 2m,127.

N° 169. PEINTRE INCONNU,
fin du XVIe siècle, vers 1590.

LA CÈNE, devant d'autel.

Peint à l'huile, sur bois. Le sujet renfermé dans un cartouche oval, aux armes d'Andlau.

Haut. 0m,420. — Larg. 0m,699.

N° 170. **PEINTRE INCONNU,**
Commencement du XVI^e siècle.

Une Vierge tenant une croix; S^t-Pierre, martyr; S^t-Bruno (?); S^t-Thomas d'Aquin; S^t-Cyrille; Methodius, son frère; S^te-Brigitte.

Représentés de buste, nimbés d'or; vues de face, et caractérisés chacun par leurs attributs.

Peint à l'huile, sur bois, fond rouge.

Don fait par M. l'abbé Zimberlin, aumônier de la maison centrale d'Ensisheim.

Haut. 0^m,211. — Larg. 1^m,111.

N° 171. **BARTHOLDI (Auguste).**

PROJET DE MONUMENT à élever à l'amiral Bruat.

L'amiral, debout avec les insignes de son grade et des attributs variés, domine le bassin circulaire d'une fontaine monumentale.

Quatre grandes figures, couchées au pied de la statue, divisent en autant de parties la surface du bassin.

Elles représentent les quatres parties du monde et font allusion aux expéditions et voyages de l'amiral. Parmi ces figures, on distingue particulièrement celles qui représentent l'Afrique et l'Asie.

N° 172. **MATHIAS GRUNEWALD,**
d'Aschaffenbourg. (Attribué à).

Peint postérieurement à 1493, et antérieurement à 1516. Grünewald, mort en 1510.

Deux diptyques à revers représentant :
LA TENTATION DE S^t-ANTOINE.
Le saint assailli par des monstres.
<p style="text-align:center">Haut. 2^m,655. — Larg. 0^m,043.</p>

N° 173. VISITE DE S^t-ANTOINE A S^t-PAUL, premier hermite.

Les deux saints personnages discourent entre eux ; une biche est à leurs pieds ; un corbeau apporte le pain double.

Une douce quiétude, un calme profond respirent dans tout l'ensemble de la composition.

N° 174. LA NATIVITÉ.

La vierge assise au premier plan tient l'enfant sur ses genoux ; à droite dans la perspective l'église d'Issenheim. Sous une arcade de gothique fleuri et ornée de figurines, un chœur d'anges célèbre, par les accords d'un concert céleste, la naissance du Christ.

Resplendissant de couleur.

N° 175. PEINTRE INCONNU,
Ecole française. 1536.

TRIPTYQUE représentant différentes scènes de la vie du Christ.

Légué par M. Fries, ancien architecte de la ville de Strasbourg à la Société Schöngauer. Reçu, le 10 septembre 1859.

PANNEAU de gauche. La mise au tombeau.

> Au revers :
>> La mère et S^t-Joseph adorent l'enfant.
>>> GRISAILLE.

N° 176. LE CHRIST EN CROIX.

Au pied, S^{te}-Madeleine embrasse avec un douloureux amour l'arbre de la croix.

La Vierge, par son attitude, et l'expression du regard rappelle les touchantes expressions de *Mère douloureuse*; S^t-Jean triomphe, à la pensée de la rédemption.

N° 177. LA RÉSURRECTION.

Au bas la date. : M. D. XXX VI.

> Au revers :
>> L'Annonciation aux bergers.
>>> GRISAILLE.

Le panneau du milieu porte au bas, à gauche, l'écu de France, à droite un écu armorié, de gueules à 2 étoiles en chef; un croissant en pointe, d'or.

Entre les deux écussons l'inscription suivante :

> *Non desieretis vos qui peccare soletis.*
> *Exemploque meo reparate deo.*
> *Forma, genus, mores, sapientia sensus, honores.*
> *Morte cuiuit subita sola manent merita*
> *Mors tua, mors Christi, fraus mundi, gaudia celi*
> *Et dolor inferni sunt meditanda tibi.*

Haut. 0^m,700. — Larg. totale 1^m,265.

N° 178. MATHIAS GRUNEWALD. (Suite).

LE CRUCIFIEMENT.

Le Christ attaché à la croix. A droite, St-Jean-Baptiste montre *au doigt* le Christ, en prononçant les paroles : *opportet illum crescere, me autem minui.*

A gauche, la Vierge raidie par l'excès de sa douleur est soutenue dans les bras de St-Jean, l'évangéliste. Au pied de la croix, Ste-Madeleine tombe à genoux, les mains levées, dans l'attitude du désespoir.

N° 179. LA MISE AU TOMBEAU.

A certainement été vu par Sébastien Brandt. Si l'on en juge par un distique latin de cet auteur.

Haut. 0m,615. — Larg. 3m,420.

N° 180. LA RÉSURRECTION.

Le Christ sort triomphant du sépulcre.

Il monte au ciel, de face, au milieu d'une gloire éclatant de lumière.

La face de l'Homme-Dieu ressuscité se métamorphose et change de nature.

Ce n'est déjà plus de la chair, mais une substance éthérée, lumineuse, transparente, qui rayonne.

Les parties inférieures, plus voisines de la terre, sont encore humaines.

L'intention de constraste est manifeste.

N° 181. L'ANNONCIATION.

Haut. 2m,692. — Larg. 3m,073.

N° 182. BARTHOLDI (Auguste).

ESQUISSE moulée en plâtre d'un monument qui devra orner l'intérieur du cloître des Unterlinden.

M. Schöngauer debout considère l'épreuve de l'une de ses estampes.

On sait que cet artiste a longtemps été considéré comme l'inventeur de la gravure au burin.

N° 182*bis* JOHANNES SCAPULA DE ITRUNTO (Otrante).

UN TRIPTYQUE. Peinture slave.

Don fait par M. le docteur Arronsohn. 1842.

Représente, étant ouvert :

LE CRUCIFIEMENT, LE CHRIST A LA COLONNE, NOTRE-DAME DE PITIÉ.

Au revers :

L'*Ecce Homo*, les instruments de la Passion et les noms du peintre.

SALLE DES PEINTURES
ET ESTAMPES.

N° 183. **LEFÈVRE (Robert).**

LOUIS XVIII, Roi de France, né à Versailles le 17 novembre 1755, mort à Paris. 1824.

Portrait à l'huile, grand buste.

Donné par le Roi à la bonne ville de Colmar 1824.

<div style="text-align:center">Haut. 0^m,795. — Larg. 0^m,644.</div>

N° 184. **PEINTRE INCONNU.**

JOSEPH II, Empereur d'Allemagne, né le 13 mars 1741, mort le 20 février 1790.

Don fait par M. Lebert, 1842.

<div style="text-align:center">Haut. 0^m,810. — Larg. 1^m,648.</div>

N° 185. **RAPHAEL.**

LA BELLE JARDINIÈRE, copie, appartenant à M. le D^r Faudel.

N° 186. **PEINTRE INCONNU.**

DIETERMANN (François), né à Vic, le 18 novembre 1756, mort à Colmar, le 20 mars 1729, conseiller au

Conseil souverain d'Alsace. Prêteur royal de la ville de Colmar, le 26 mars, 1695.

<div style="text-align:center">Haut. 0m,769. — Larg. 0m,608.</div>

N° 187. ELIE.

Frère du personnage qui suit. Peint à l'huile, pièce ovale.

<div style="text-align:center">Haut. 0m,667. — Larg. 0m,556.</div>

N° 188. ELIE.

Surnommé le *Brave Elie*; l'un des vainqueurs de la Bastille au 14 juillet 1789. Fit des efforts inouis pour sauver le gouverneur, M. de Launay; refusa toute l'argenterie de la Bastille qui lui était offerte, et ne voulut recevoir d'autre récompense de son courage, que la grâce de trente-cinq canoniers invalides que la fureur des combattants voulait immoler. Au-dessous deux épées offertes par les électeurs de Paris, assemblés à l'hôtel de la ville, au *Brave Elie*, le 15 juillet 1789.

Donné ainsi que les portraits, par son neveu, 1851.

N° 189. KARPFF, dit Casimir,
<div style="text-align:center">(attribué à).</div>

UNE SCÈNE de la Révolution de 1789, Serment civique prêté devant la statue de la liberté. Pièce ovale; peint à l'huile.

<div style="text-align:center">Haut. 0m,837. — Larg. 0m,680.</div>

N° 190. KNOLL (M^{lle}).

CRUCIFIEMENT, copie à l'huile.
Don fait par M. G. Saltzmann, de Colmar.

<div style="text-align:center">Haut. 0m,523. — Larg. 0m,350.</div>

N° 191. **LA MÊME.**

LA RÉSURRECTION, copie à l'huile.
Don fait par M. Gust. Saltzmann de Colmar.

Haut. 0m,435. — Larg. 0m,275.

N° 192. **PEINTRE INCONNU.**

UN PAYSAGE, peint à l'huile.

Haut. 0m,60. — Larg. 0m,40.

N° 193. **LA MÊME.**

BACCHANALES, copie d'après Rubens.
Silène soutenu par des satyres, à l'huile, toile.
Don fait par M. G. Saltzmann, de Colmar.

Haut. 1m,364. — Larg. 2m,474.

N° 194. **PEINTE INCONNU.**

LA Ste CÈNE.

Haut. 2m,120. — Larg. 1,m353.

N° 195. **GROS (?)**

LOUIS XVIII, portrait en pied, le Roi assis, revêtu des insignes de la royauté.
Acquis par la ville de Colmar.

Haut. 2m,187. — Larg. 1m,640.

N° 196. **PEINTRE INCONNU**
de la seconde moitié du XVIIe siècle.

LE FESTIN DE BALTHASAR, à l'huile, sur toile.

Haut. 2m,052. — Larg. 3m,130.

N₀ 197. DU MÊME.

L'ADORATION DES MAGES.
Même provenance que le précédent.

Haut. 2ᵐ,112. — Larg. 3ᵐ,210.

N° 198. WINTERHALTER.
(Copie d'après).

LOUIS-PHILIPPE, Roi des français.

N° 199. LEBRUN (Charles).

LA BATAILLE d'ARBELLES.

Copie à l'huile, sur toile.

Provient, ainsi que le suivant, du château des comtes de Ribaupierre, à Ribauvillé. (Haut-Rhin.)

Haut. 1ᵐ,566. — Larg. 3,620.

N° 200. LE MÊME.

BATAILLE DE CONSTANTIN et de Maxence, aux portes de Rome. (Copie.)

Même provenance que le précédent.

Haut. 1ᵐ,495. — Larg. 3,722.

N° 201. LA VIERGE ADORANT L'ENFANT.

Peint à l'huile ; bois ; fond doré et gaufré, au bas les armes de Guersi.

Haut. 1ᵐ,887. — Larg. 0ᵐ,570.

Au revers :

N° 202. L'ANGE DE L'ANNONCIATION.

A l'huile ; fond vert et en partie couvert *d'or basané.*

N° 103. SCHŒNGAUER.

S¹ ANTOINE, hermite, père des Cénobites, debout, avec ses attributs.

TABLEAU VOTIF, sur bois, à l'huile, fond d'or chargé de gaufrures figurant les belles étoffes ou tentures du temps. Au bas un personnage à genoux portant l'habit pes Antonistes et accompagné d'un écusson aux armes d'Orlier.

Au revers :

N° 204. LA VIERGE DE L'ANNONCIATION.

Peint comme le précédent, mais à fond vert, et en partie couvert *d'or basané*.

Ces deux panneaux sont peints en hauteur. Ils sont d'une conservation et d'une fraîcheur admirables et purs de toute retouche.

M. Passavant, directeur du musée Stædel à Francfort, les attribue tous les quatre à Schœngauer ; M. Waagen, directeur du musée royal de Berlin, ne considère comme étant de ce maître, que la vierge en adoration devant l'enfant ; M. de Quandt, chancelier de l'Académie de Dresde, ne peut y retrouver l'esprit du célèbre peintre de Colmar, et n'hésite pas à les déclarer, sous le point de vue de l'expression, comme étant de beaucoup inférieurs aux productions de cet artiste.

Si l'on pouvait émettre une opinion, après des juges aussi compétents, on dirait qu'en comparant aux quatre tableaux qui précèdent la *Vierge au buisson de roses* de l'église de S¹ Martin de Colmar, dont l'authenticité est incontestable, il parait malheureusement difficile de ne pas se ranger à l'avis de M. Quandt.

N° 205. MAITRE INCONNU
de 1505.

Deux tableaux formant diptyque et représentant, le premier :

S^te CATHERINE D'ALEXANDRIE. La S^te reproche à l'Empereur Maximin de sacrifier aux idoles.

N° 206. LA MÊME,
subit le martyre.

Ces deux sujets sont peints à l'huile, sur un même panneau, en hauteur, à fond d'or, orné de rinceaux, peints dans la partie supérieur.

Haut. 1^m,706. — Larg. 0^m,557.

Au revers :

La même sainte, debout; attributs ordinaires; au bas, les armes d'Orlier.

N° 207. S^t LAURENT.

Le saint, vêtu en diacre, distribue aux pauvres les trésors de l'église de Rome.

N° 208. LE MÊME
subit le martyre.

Haut. 1^m,699. — Larg. 0^m,555.

Au revers :

Le même; attributs ordinaires; au bas les armes de Guersi.

On a fixé la date de ces tableaux à 1505.

On croit en effet retrouver cette date dans une inscription dont on donne ici le fac-similé, et qui, par malheur est gravement mutilée.

Elle se lit au bas d'un pilastre peint qui encadre les deux sujets de la légende de S¹ Laurent.

Inscription mutilée.	Inscription restituée.
VM	*Post partum*
RGINIS	*B. Mariæ virginis*
IMI	*anno domini*
QVIN	*millesimo quin*
MO	*gentesimo*
I	*IIIII.*
05	1505.

Provenance inconnue ; mais les écussons armoriés, que l'on y trouve, annoncent qu'ils ont appartenu à l'église d'Issenheim déjà mentionnée.

N° 209. BOULANGÉ.

PAYSAGE. Une chaîne de montagnes.
Appartenant à M. G. Saltzmann.

N° 210. PFEFFEL.

Portrait. Le poète représenté assis.

N° 211. PEINTRE INCONNU.

Portrait de femme. Règne de Louis XIV.
Don fait par M. Lebert, 1842.

Haut. 0ᵐ,786. — Larg. 0ᵐ,634.

N° 212. RIGAUD.
(Copie d'après).

LOUIS XIV. Portrait, copie à l'huile.
Don fait par M. Lebert.

Haut. 0ᵐ,859. — Larg. 0ᵐ,700.

N° 213. RUBENS (P. P.)?
(Copie d'après).
L'ÉLÉVATION EN CROIX, à l'huile, sur toile.
Haut. 1m,315. — 2m,060.

N° 214. SALTZMANN (Gustave),
de Colmar.
SOUVENIRS DE CORSE.
Haut. 0m,1,58. — Larg. 1m,385.

N° 215. CHACATON (de).
UN HALTE EN SYRIE, sous des oliviers.
Haut. 1m,082. — Larg. 1m,630.
Appartenant à M. G. Saltzmann.

N° 216. SALTZMANN (Gustave),
de Colmar.
DESSOUS D'ARBRES, haute futaie, vue prise en Savoie.
Haut. 0m,952. — Larg. 0m,386.

N° 217. GUERCHIN (Fr. Barbieri, dit le),
Ecole Bolonaise.
(Attribué au).
TÊTE DE VIEILLARD, coiffée d'une pièce d'étoffe, en manière de turban. Pièce ronde.
Don fait par M. Lebert, 1842.
Diamètre 0m,454.

N° 218. GRANDIDIER.
Historien.

Portrait à l'huile.

Don fait par Mad^me v^e Gœcklin, sœur de Grandidier.

GRANDIDIER (l'abbé Philippe-André), né à Strasbourg le 9 novembre 1752 ; mort à l'abbaye de Lucelle, le 11 october 1787.

Chanoine du grand chœur de l'église Cathédrale de Strasbourg. Savant historien de l'Alsace.

Les armes que l'on voit sur le *plat* du volume qu'il tient à la main sont aux, 1 et au 4, de Grandidier, aux 2 et au 3, de Siegel.

N° 219. BOUCHER.

BACCHANALES. Esquisse, peinte à l'huile.

Don fait par M. Lebert, 1842.

N° 220. SALTZMANN (Auguste),
de Ribauvillé. Haut-Rhin.

CHARMILLE de l'ancien parc des comtes de Ribaupierre, à Ribauvillé.

Don fait par M. le Ministre de l'Intérieur, 1851.
Haut. 0^m,765. — Larg. 1^m,137.

N° 221. BERTRICH (Michel),
de Colmar.

PORTRAIT de feu M. Maimbourg, curé de Colmar.

Né à Ribeauvillé, le 19 septembre 1773, mort le 9 septembre à Colmar, où il exerce pendant quarante ans les fonctions de curé.

Miniature.

N° 222. PEINTURE SLAVE.

SCÈNES de la vie du Christ et de la Vierge.
Peint sur bois, à l'huile, divisé en compartiments.
Don fait par Mme la comtesse Rapp, le 15 novembre 1859.

<div style="text-align:center">Haut. 0m,31. — Larg. 0m,26.</div>

N° 223. UN SAINT.

PEINTURE slave. Peint sur cuivre.
Don fait par M. le docteur Arronsohn. 1841.

N° 224. SCHŒNGAUER.

ESTAMPES de M. Schœngauer, tirées de la passion de ce maître, au nombre de 4.

N° 225. UNE MADONE.

LA VIERGE tenant l'enfant sur ses genoux.
Pièce ovale. A l'huile sur cuivre.
Don fait par M. Aronsohn, médecin consultant du roi. 1842.

N° 226. CASA-NOVA. Fr.

UN TEMPLE EN RUINES, dans le fond des tombeaux. A l'huile sur cuivre.

<div style="text-align:center">Au revers :</div>

> Ste-Madeleine, ou la Foi. Eau forte par P. Parrocel, d'après Bernin.

<div style="text-align:center">Haut. 0m,111. — Larg. 0m,069 1/2.</div>

N° 227. HERTRICH (Michel),
de Colmar,
Peintre de miniatures.

PORTRAIT DE M. GRUFFA. Miniature.
Don fait par M. Hertrich.
<div style="text-align:center">Haut. 0m,137. — Larg. 0m,114.</div>

N° 228. CASA-NOVA. Fr.

TEMPLE CIRCULAIRE EN RUINES. UNE FONTAINE JAILLISSANTE. Peint comme le précédent, 226.
<div style="text-align:center">Au revers :
Une femme debout, drapée à l'antique.
Même dimension que le N° 226.</div>

Don fait par feu M. le docteur Faudel, docteur en médecine à Colmar.

N° 229. ROMÉGAS.

VUE DE MARSEILLE.
Appartenant à M. Saltzmann.
<div style="text-align:center">Haut. 0m,370. — Larg. 0m,478.</div>

N° 230. BOULANGÉ.

EFFET DE NEIGE.
Appartenant à M. Saltzmann.
<div style="text-align:center">Haut. 0m,305. — Larg. 0m,476.</div>

N° 231. DUVAUX (Louis).

LE CORPS D'UN NAUFRAGÉ, est retrouvé inanimé par sa famille.
Appartenant à M. Saltzmann.

N° 232. SCHMUTZ (Gustave),
 de Colmar.

PIVOINES. Peint à l'huile.

Haut. 0m,60. — Larg. 0m,80.

Don fait par M. Schmutz.

N° 233. ANDRÉ DEL SARTE.
 Ecole florentine.

S^{te}-MADELEINE (Copie). Tête exécutée à Rome, au Vatican, d'après l'original, par M. Eugène Arbeit, de Lachapelle-sous-Rougemont.

Don fait par M. Arbeit à la Société Schöngauer. 1851.

Haut. 0m,458. — Larg. 0m,358.

N° 234. FROMENTIN.

LE SAHARA. Vue du désert ; des femmes reviennent de la fontaine.

Acquis par la Société Schöngauer. 1851.

Haut. 0m,480. — Larg. 0m,938.

N° 235. SALTZMANN (Auguste),
 de Ribauvillé.

VUE DES TEMPLES DE PŒSTUM.
Appartenant à M. G. Saltzmann.

N° 236. BLŒMEN (van).

DES CHEVAUX.

Haut. 0m,149. — Larg. 0m,186.

N° 237. DES CHEVAUX.

Haut. 0ᵐ,149. — Larg. 0ᵐ,185.

Peint à l'huile sur bois.

Don fait par M. Gall, professeur de musique à Colmar. 1843.

N° 238. SALTZMANN (Auguste),
de Ribauvillé.

VUE DU GOLFE DE NAPLES.

Appartenant à M. G. Saltzmann.

N° 239. GEORGE (de Genève).

VUE des environs de Colmar. — LA FECHT.

Haut. 0ᵐ,272. — Larg. 0ᵐ,721.

Appartenant à M. G. Saltzmann.

N° 240. FROMENTIN.

VUE D'UNE GORGE DANS L'ATLAS.

Haut. 0ᵐ,380. — Larg. 0ᵐ,480.

Appartenant à M. G. Saltzmann.

N° 241. GEORGE (de Genève).

VUE des environs de Colmar. — ILLHAEUSSEREN.

Haut. 0ᵐ,275. — Larg. 0ᵐ,722.

Appartenant à M. Saltzmann.

N° 242. RENOUX.

INTÉRIEUR DE LA CATHÉDRALE DE BALE.

Haut. 0m,680. — Larg. 0m,890.

Don fait par M. Gustave Saltzmann, artiste-peintre, de Colmar. 1847.

N° 243. MENN (de Genève).

UN BERGER découvre en les déterrant, d'anciennes armes. Paysage.

Haut. 0m,822. — Larg. 1m,170.

Appartenant à M. G. Saltzmann.

N° 244. ACHARD (J.).

UN PAYSAGE.

Haut. 0m,685. — Larg. 0m,930.

Appartenant à M. G. Saltzmann.

N° 245. MENN (de Genève).

LE PRINTEMPS, paysage avec figures.

Haut. 0m,818. — Larg. 0m,070.

Appartient à M. Saltzmann.

N° 246. LE DUC D'ANGOULÊME.

Portrait à l'huile.

LOUIS-ANTOINE, fils du comte d'Artois, plus tard Charles X, né à Versailles le 6 août 1775.

Haut. 1m,135. — Larg. 0,m870.

N° 247. LE COMTE D'ARTOIS.

Portrait à l'huile.

CHARLES-PHILIPPE, fils du Dauphin, fils de Louis XV ; roi de France en 1824. Avant son avènement au trône *Monsieur*, frère du roi.

Haut. 0m,635. — Larg. 0m,530.

N° 248. SCHŒPFFLIN.

Portrait à l'huile.

SCHŒPFFLIN (Jean-Daniel), né à Saltzbourg, margraviat de Bade-Dourlach le 6 décembre 1694, mort à Strasbourg le 7 août 1771. Savant historien de l'Alsace.

Haut. 0m,297. — Larg. 0m,639.

N° 249. FLEURY,
Cardinal.

Portrait à l'huile.

Don fait par M. Fuchs, notaire, 1848.

FLEURY (André-Hercule de), né à Lodève le 22 juin 1653, mort à Issy le 29 janvier 1743.

Evêque de Fréjus, 1698 ; précepteur de Louis XV, 1715 ; premier ministre, 1726. Fait céder, par l'Autriche à Stanislas, ancien roi de Pologne, les duchés de Barr et de Lorraine, en stipulant, qu'après la mort de Stanislas ces duchés reviendront à la la France.

N° 250. ROHAN (de)

Haut. 6m,80. — Larg. 0m,60.

Portrait à l'huile.

Don fait par M. Fuchs, notaire, 1848.

ROHAN (Armand-Gaston de) né à Paris en 1674, mort à Paris le 19 juillet 1749.

Cardinal, évêque de Strasbourg.

Haut. 0m,80. — Larg. 0m,60.

N° 251. RAPP.

Portrait à l'huile, peint par Lagrené.

Don fait par M^{me} la comtesse Rapp, 1859.

Le général est représenté à cheval, suivi de ses aides-de-camp : MM. le colonel Marnier ; de Turckheim.

ESTAMPES.

Le projet de former une collection publique d'estampes à Colmar, et l'institution de la Société Schœngauer, qui a le même objet, remontent à 1845 et 1847.

Si quelques détails sur la pensée qui a présidé à ces deux innovations devaient intéresser, on indiquerait un Rapport imprimé, adressé à M. le Maire de Colmar, en 1846, sur les avantages nombreux qui résultent de l'adjonction d'un cabinet d'estampes au service d'une bibliothèque publique ; l'on citerait encore, et surtout, une excellente publication : *le Magasin pittoresque*, qui dans l'une de ses dernières livraisons contient la justification la plus complète et la plus heureuse, des vues qui ont

motivié à Colmar, l'une et l'autre des tentatives que l'on vient de rappeler. (1)

N° 252. OSTERLEY.

LA FILLE DE JEPHTÉ, gravé par Schuler, d'après Osterley, de Göttingen.

Don fait par la Société des Amis des arts de Strasbourg à la Société Sch. avec l'ensemble des estampes de la Soc.
Haut. 0m,78. — Larg. 0m,60.

MICHEL-ANGE BUONAROTTI,
Né le 6 mars 1474, mort le 17 février 1564.

PROPHÈTES ET SYBILLES, peints au Vatican, sous le pontificat de Jules II de 1511 à 1512.

(1) L'invention de la gravure au burin date de la première moitié du XVe siècle. Cette invention fut, comme on le sait, pendant fort long temps attribuée à l'Italie. Mais des découvertes récentes enlèvent à Florence, pour le rendre à l'Allemagne, l'honneur de la découverte.

Les cabinets publics et privés de l'Europe possèdent en effet aujourd'hui trente-cinq estampes antérieures à 1460 ; elles appartiennent toutes à l'Allemagne. Ce sont :

1° Sujets de la Passion, 7 pièces, dont la flagellation porte le millésime M.CCCCXLVI. Cabinet de M. Renouvier de Montpellier.

2° La Vierge immaculée, du maître P. 1456. Collection de M. T. O. Weigel à Leipsic.

3° Sujets de la vie de J.-C., parmi lesquels la Cène porte l'indication LVII ior. (1457). 27 pièces, au musée britannique.

En ajoutant ici, sous forme de note, les détails qui précèdent on a cru pouvoir être agréable aux amateurs d'estampes qui pourraient ne point encore avoir eu l'occasion de les connaître. Ils sont empruntés de M. Passavant. Le peintre-graveur. Leipsic, 1860.

Cette série d'estampes dessinée par Dolcibene et par Al. Agricola, et gravée par D. Cunego et Aloyse Fabri. Elle se compose des sujets suivants :

N° 253. JOEL (Prophète).

N° 254. EZÉCHIEL (id.).

N° 255. ERYTHRÉE (La Sybille).

N° 256. PERSIQUE (id.).

N° 257. ZACHARIE (prophète.

N° 258. JÉRÉMIE (id.).

N° 259. LIBIQUE (La Sybille).

N° 260. DANIEL (Prophète).

N° 261. ISAIE (id.).

N° 262. DELPHIQUE (La Sybille).

N° 263. JONAS (Prophète).

N° 264. CUMES (La Sybille de).

Dimensions des pièces en hauteur :
Haut. 0m,98. — Larg. 0m,68.
Des pièces en largeur :
Haut. 0m,55. — Larg. 0m,68.

N° 265. MICHEL-ANGE.

JUGEMENT DERNIER.

Cette œuvre colossale occupa pendant 9 ans la puissante activité de Michel Ange.

L'original, dont on voit une copie au Palais des Beaux-arts à Paris, messure 80 pieds de haut sur 40 de large.

Haut. 2m,00. — Larg. 1m,75.

N° 266. RAPHAEL,

Né à Urbin, le 28 mars 1483, mort à Rome le 6 avril 1520, à l'âge de 37 ans.

Suite de quatorze estampes connues sous le nom de STANCES DE RAPHAEL (*Stanze di Raphaelo*) [1] et reproduisant les fresques du maître au Vatican.

Parmi les onze mille salles de ce palais, il en est, quatre qui doivent au génie de Sanzio la plus splendide des parures.

Ce sont les salles dites de la *Signature*, [2] d'*Héliodore* de *Charlemagne*, de *Constantin*, qu'il couvrit des peintures dont les sujets ont été reproduits par les estampes dont suit la description.

CHAMBRE DE LA SIGNATURE.

N° 267. DISPUTE DU St SACREMENT.

Allégorie représentant la science des choses divines, la

[1] Stanze, chambres, salles.

[2] Signature est synonyme ici de Tribunal, *segnatura di Giustizia*, et désigne la salle où siégait l'un des Tribunaux de Rome.

théologie figurée par l'image des saints docteurs de l'ancienne et de la nouvelle loi.

<div align="right">Gravé par Volpato.</div>

<div align="center">Haut. 0^m,68 — Larg. 0^m,80.</div>

N° 268. ECOLE D'ATHÈNES.

Représentation des grands systèmes de philosophie, de l'antiquité figurée par la réunion des philosophes anciens.

<div align="right">Gravé par Volpato.</div>

N° 269. LA POÉSIE.

LE PARNASSE, glorification de la Poésie, exprimée par la réunion des muses, des poètes célèbres des temps anciens et modernes, groupés autour d'Apollon, sur le Parnasse.

<div align="right">Gravé par Volpato</div>

<div align="center">Haut. 0^m,68. — Larg. 0^m,80.</div>

<div align="center">CHAMBRE D'HÉLIODORE. 1512 — 1514.</div>

N° 270. CHATIMENT D'HÉLIODORE

Seleucus VI (176 a. c.) charge Héliodore d'aller s'emparer du trésor des pauvres déposé dans le temple de Jérusalem. Dieu, exauçant les prières d'Onias, grand-prêtre, envoie un homme à cheval qui renverse et foule aux pieds l'impie spoliateur.

Allusion aux efforts de Jules II pour rendre à l'Eglise

son patrimoine; à sa lutte contre la France, aux douleurs de l'Italie pour recouvrer son indépendance.

<div style="text-align:right">Gravé par Volpato.</div>

N° 271. LA MESSE DE BOLSÈNE.

En 1264, à Bolsène un prêtre, bohémien, pendant qu'il célèbre la messe, doute de la présence réelle; l'hostie saigne entre ses mains, les linges ensanglantés sont recueillis avec terreur.

Allusion à l'histoire des hérésies anciennes, et aux tentatives des conciles de Pise et de Milan, qui cherchaient à détruire l'unité de l'Eglise.

<div style="text-align:right">Gravé par Morghen.</div>

N° 272 St LÉON LE GRAND,
arrête la marche d'Attila.

En 452 Attila paraît en Italie et menace Rome. Valentinien impuissant à résister, se prépare à la fuite.

Le pape St Léon, ose tenter de fléchir le roi des Huns. Il part accompagné de quelques sénateurs, du Consul et du Préfet de Rome, joint le conquérant barbare près de Mantoue; et l'arrête par le pouvoir de son éloquence.

La légende attribue la retraite des barbares à l'apparition miraculeuse d'un vieillard armé d'un glaive, qui menace de mort Attila s'il poursuit sa route sur Rome.

Raphaël, au lieu de Mantoue a représenté Rome. St Léon est figuré sous les traits de Louis x.

Allusion aux dangers, aux désastres que l'ambition des souverains de l'Europe, et particulièrement de Louis xii suscitent à l'Italie.

<div style="text-align:right">Gr. par Volpato.</div>

N° 273. LA DÉLIVRANCE DE St PIERRE.

Allusion à la captivité et à l'évasion du cardinal Jean de Médicis, (un an plus tard Léon x), fait prisonnier à la bataille de Ravenne, le 11 avril 1512, où il combat, comme légat de Jules II, et allusion également à la trève de 1514.

<div align="right">Gr. par Volpato.</div>

CHAMBRE DE CHARLEMAGNE. 1516 — 1517.

N° 274. INCENDIE DU BOURG.

Sous le pontificat de Léon IV (milieu du IX^e siècle), un incendie dévora le vieux bourg de Rome. Les flammes allaient envahir le Vatican, lorsque Léon IV paraît à la loge (galerie) pontificale, impose les mains, et aussitôt éteint miraculeusement l'incendie.

Allusion aux dangers qui menacent, après la bataille de Marignan, l'Italie, préservée en 1515 par l'habileté de Léon X.

<div align="right">Gravé par Volpato.</div>

PEINTURES DONT L'EXÉCUTION EST CONFIÉE PAR RAPHAEL
A SES ÉLÈVES.

N° 275. VICTOIRE DE S^t LÉON,
sur les Sarrazins.

Au IX^e siècle les infidèles ravagent les côtes de l'Adriatique et voulant porter leurs armes jusqu'à Rome, débarquent au port d'Ostie.

Le pape S¹ Léon IV marche à leur rencontre. La lutte s'engage; la victoire flotte incertaine; les prières adressées au ciel par le pape, la décident.

Allusion aux ravages exercés au commencement du XVIᵉ siècle par les musulmans sur les côtes de l'Italie, que les souverains de l'Europe abandonnent, malgré les sollicitations pressantes du S¹ père.

<div align="right">Gravé par A. Fabri.</div>

N° 276. COURONNEMENT DE CHARLEMAGNE.

L'an 800, le jour de noël, Léon III couronne Charlemagne à Rome.

Allusion flatteuse à François Iᵉʳ, maître de l'Italie, après la bataille de Marignan.

<div align="right">Gravé par A. Fabri.</div>

N° 277. FRANÇOIS PENNI,
Baptême de Constantin.

L'architecture de ce tableau rappelle la forme du baptistère de Constantin, tel qu'il existe encore aujourd'hui sous le nom de San Giovanni in fonte, près de la Basilique de S¹ Jean de Latran.

Paraît être l'œuvre de François Penni, élève de Raphaël.

<div align="right">Gravé par V. Salandri.</div>

N° 278. JULES ROMAIN.
Vision de Constantin.

Raphaël suppose que la vision apparait à l'Empereur

au moment d'une allocution aux soldats. Peint par Jules Romain, mais conçu par Raphaël.

<div style="text-align:right">Gravé par Vincent Salandri.</div>

N° 279. CÉRÉMONIE DE LA DONATION,

par Constantin au pape Silvestre I^{er}.

Constantin donne entre autres régions au pape toute l'Italie, et la ville de Rome. Cette donation n'est pas authentique.

N° 279^{bis} UN CONCILE (?)

Toutes ces estampes ont les mêmes dimensions.

N° 280. LA FORCE, LA PRUDENCE ET LA TEMPÉRANCE.

<div style="text-align:right">Grav. par Morghen.</div>

LOGES.

Six planches tirées de la collection dite les Loges de Raphaël ([1]).

Elles représentent :

N° 281. LE PRINTEMPS,

figuré allégoriquement sous les traits de deux amants, parés de fleurs.

([1]) On désigne en Italie sous le nom de *loggie*, loges, une suite de portiques, divisées en arcades formant galerie, sans fermeture extérieure.

N° 282. UN TRITON, DES ARABESQUES.

N° 283. DES POISSONS.

N° 284. HERCULE, soutenant la sphère céleste.

N° 285. LES TROIS PARQUES,
Clotho, au-dessous Lachesis et enfin l'implacable Atropos.

N° 286. LES TROIS VERTUS THÉO-LOGALES.

Haut. 0ᵐ,08. — Larg. 0ᵐ,45.

N° 287. CAMUCCINI.

LA MORT DE CÉSAR.
<div style="text-align: right;">Gr. Pietro Fontana.</div>

Haut. 0ᵐ,65. — Haut. 0ᵐ,90.

N° 288. LA MORT DE VIRGINIE.
<div style="text-align: right;">Gr. Giov. Tolo.</div>

Haut. 0ᵐ,65. — Larg. 0ᵐ,90.

N° 289. HORATIUS COCLES.
<div style="text-align: right;">Gr. Dom. Marchetti.</div>

Haut. 0ᵐ,65. — Larg. 0ᵐ,80.

N° 290. JOUVENET (Jean).

JÉSUS chassant les vendeurs du temple.

Gr. Duchange.

Haut. 0m,59. — Larg. 0m,72.

N° 291. LÉONARD DE VINCI.

LA CÈNE.

Gr. Wagner.

Haut. 0m,65. — Larg. 0m,05.

N° 292. PAUL VÉRONÈSE.

LES NOCES DE CANA.

Gr. Z. Prévost.

Haut. 0m,28. — Larg. 0m,05.

N° 293. DOMINIQUIN (Zampieri dit le).

LE MARTYRE DE St-SÉBASTIEN.

Gr. N. Dorigny. 1699.

Haut. 0m,75. — Larg. 0m,45.

N° 294. POUSSIN (le).

LE JEUNE PYRRUS SAUVÉ.

Gr. en 2 planches, G. Audran.

Don fait par M. Perrin, peintre à Mulhouse.

Haut. 0m,85. — Larg. 1m,10.

N° 295. DOMINIQUIN (Zampieri dit le).

Ste-CÉCILE.

Gr. par Steph. Picart, de Rome.

Haut. 0m,82. — Larg. 0m,37.

N° 296. PALME, LE VIEUX.

LA SAINTE FAMILLE DE J.-CH.

Gr. par Steph. Picart. 1682.

Haut. 0m,57. — Long. 0m,60.

N° 297. CARRACHE (Louis).

LA VIERGE ET L'ENFANT JÉSUS.

Gr. par Barthélemy.

Haut. 0m,52. — Larg. 0m,45.

N° 298. CAMUCCINI.

L'ENSEVELISSEMENT DE N. S.

Gr. par Pietro Bettelini.

Haut. 0m,54. — Larg. 0m,65.

N° 299. L'ESPAGNOLET.

LA VIERGE ou MATER DOLOROSA.

Gr. Aristide, Louis.

Haut. 0m,50. — Larg. 0m,40.

N° 300. POUSSIN.

MOYSE SAUVÉ DES EAUX.

Gr. par Rousselet.

Haut. 0m,50. — Larg. 0m,70.

N° 301. LÉOPOLD ROBERT.
LES MOISSONNEURS.

Des. et gr. par P. Mercuri. Épr. s. ch.
Haut. 0m,30. — Larg. 0m,35.

N° 302. RIGAUD (Hyac.).
LOUIS XIV.

Portrait en pied. Gr. par P. Drevet.
Haut. 0m,70. — Larg. 0m,48.

N° 303. LOUIS XV.

Haut. 0m,75. — Larg. 0m,58.

N° 304. COLLET.

Portrait en pied. Gr. par Bervic. 1790.
Haut. 0m,75. — Larg. 0m,58.

N° 305. MOINE (Antonin),
Sculpteur et Peintre.

UN TORRENT COULE ENTRE DES ROCHERS. Gonache.

Haut. 0m,55. — Larg. 0m,70.

N° 306. ANDRÉ DEL SARTE.

LA Ste-FAMILLE. Dessin aux trois crayons, par Gustave Schmutz, de Colmar, d'après A. del Sarte.
Haut. 0m,65. — Larg. 0m,57.

N° 307. CHARGE, au trait, crayon rouge.

Dessiné par les élèves de Vanloo.

Fait partie d'une suite de charges dessinées à Rome par les élèves de Vanloo; renseignements fournis par le donateur, M. Lebert.

Haut. 0m,50. — Larg. 0m,40.

N° 308. ORTLIEB,
de Colmar.

DEUX VUES DE LA VALLÉE DE MASEVAUX.

Lavis à la sépia.

Don fait par M. Ortlieb, à la Société Schöngauer. 1850.

Haut. 0m,63. — Larg. 0m,43.

PLATRES ANTIQUES.

N° 309. JULIE, fille d'Auguste.

Née 42 ans avant J.-C. Morte l'an 14 de J.-C. Femme successivement de Marcellus, de Vips. Agrippa, de Tibère. Meurt de faim dans l'île Pandataire, où Tibère l'avait reléguée pour ses débauches.

L'original est au Louvre. La tête est moderne marbre de Paros.

Haut. 1m,679.

N° 310. POLYMNIE.

Les draperies de cette statue sont traitées avec le goût et la finesse les plus exquis. Toute la partie supérieure

jusque vers la moitié... est moderne et a été restaurée par Augustin Puma, sculpteur de Rome.

L'original est au Louvre. Il provient de la villa Borghèse. Marbre de Luni.

<div align="center">Haut. 1^m,861.</div>

N° 311. HÉROS COMBATTANT.
Dit le *Gladiateur combattant*.

Le héros est nu et dans l'action de combattre contre un ennemi qui serait à cheval.

L'original est au Louvre ; il provient de la villa Borghèse. Il a été trouvé sous le règne du pape Paul V, au commencement du XVII^e siècle, à *Antium (Capo d'Anzo)*, où était un palais des empereurs.

L'auteur de ce chef-d'œuvre est Agatias d'Ephèse.

<div align="center">Marbr. gr. Long. de la tête au talon gauche 1^m,990.</div>

N° 312. JULES CÉSAR.

Statuette formant portrait et moulée en plâtre sur l'original en bronze du Musée de Besançon.

Mutilé des bras et de la partie inférieure.

Don fait par M. Blanc, procureur général près la Cour impériale de Colmar.

<div align="center">Haut. 0^m,55.</div>

N° 313. FAUNE (Jeune).

L'un des deux Faunes dits les *Faunes Borghèse*.

Le nez et la moitié des mains sont modernes.

L'original est au Louvre. Il provient de la villa Borghèse. Marbre de Paros.

<div align="center">Haut. 1^m,254.</div>

N° 314. VÉNUS DE MÉDICIS.

La déesse... vient de sortir de l'écume de la mer, où elle a pris naissance. Cette statue est l'œuvre de Cléomènes, Athénien. Placée à Rome dans les jardins de Médicis et transportée dans la galerie de Florence pendant le cours du XVII^e siècle, se trouve aujourd'hui dans la tribune de la galerie de cette ville.

<div style="text-align:center">Haut. 6 pal. 9 m. ²/₅.</div>

N° 315. CASTOR ET POLLUX.

Groupe admirable par la justesse des proportions et la finesse des contours ; tout y est gracieux et moelleux.

On a donné du sujet qu'il représente différentes explications.

L'original est au Musée de Madrid.

<div style="text-align:center">Haut. 1^m,500.</div>

N° 316. BARTHOLDI, Aug.

GROUPE, moulé en plâtre. Couronnement d'une fontaine monumentale, exécutée en projet par M. Bartholdi, à l'occasion du concours ouvert par la ville de Bordeaux pour l'érection d'une fontaine sur la place des Quinconces.

Ce projet, adopté par le jury du concours, a obtenu le prix de 6,000 fr., réservé à l'œuvre qui répondrait le plus complétement aux conditions du programme posé par la ville de Bordeaux.

Les figures représentent Neptune, la Gironde, la Dordogne et le Lot.

<div style="text-align:center">Haut. 1^m,26.</div>

N° 317. FONTAINE de Bordeaux.

ESTAMPE figurant réalisé, le projet de M. Bartholdi.

N° 318. APPOLLON DE BELVÉDÈRE.

Trouvée à Capo d'Anzio (Antium), où les empereurs avaient un palais, et acquise par le pape Jules II.

La tête est totalement antique.

L'original est à Rome au Musée Pie-Clémentin. Marbre grec.

<div style="text-align:center">Haut. 9 plam. 8 on.</div>

N° 319. MELPOMÈNE du Vatican.

Buste en marbre sur piedouche.
Copie. L'original est à Rome.

<div style="text-align:center">Haut. 0m,44.</div>

N° 320. MARC-AURÈLE.

Buste en marbre sur piedouche.
Copie.

<div style="text-align:center">Haut. 0m,63.</div>

SALLE DE LA MOSAIQUE.

N° 321. HOMÈRE.

Hermès. Buste. Plâtre. L'original est au Louvre.
Marbre pentélique. Provient du Musée du Capitole.
Haut. 0m,335.

N° 322. DÉMOSTHÈNES,
Orateur à Athènes.
Haut. 0m,58.
Né à Athènes, l'an 331 avant J.-C.
Hermès. Buste. Plâtre. L'original est au Louvre.

N° 323. HIPPOCRATE,
Père de la médecine.
Né dans l'île de Cos, 460 avant J.-C.
Hermès. Buste. Plâtre. L'original est au Louvre.
Haut. 0m,370.

N° 324. EURIPIDE,
Poète tragique.
Né à Salamine 480 avant J.-C.
Hermès. Buste. Plâtre. L'original est à Mantoue.

N° 325. **AUGUSTE,**
Empereur de Rome.
Tête couronnée de chêne Plâtre.

N° 326. **VÉNUS VICTORIEUSE**
ou de Milo.

Admirable statue. Contours nobles et ondoyants ; modèle achevé de la manière large et savante dont les sculpteurs grecs traitaient les draperies et exprimaient la chair.

Trouvée dans l'île de Milo (l'ancienne Melos), en février 1820.

Acquise par M. le vicomte de Marcellus, secrétaire d'ambassade, et malgré les primats de l'île, pour M. le marquis de Rivière, ambassadeur de France à Constantinople, qui l'ayant apportée à Paris en fit hommage au roi.

N° 327. **LE LAOCOON.**

Groupe célèbre et l'un des plus parfaits ouvrages qu'ait produits le ciseau antique ; chef-d'œuvre à la fois de composition, de dessin et de sentiment.

Il a été trouvé en 1506, sous le pontificat de Jules II, à Rome, sur le mont Esquilin, dans les ruines du palais de Titus.

Pline, qui en parle avec admiration, l'avait vu dans ce même endroit. C'est lui qui nous apprend les noms des trois artistes rhodiens qui l'ont exécuté ; ils s'appelaient Agésandre, Polydore et Athénodore. Ils florissaient au premier siècle de l'ère chrétienne.

L'original est à Rome, au Vatican. Il est en marbre gr. dur.

Haut. 8 palm. 7 on.

SALLE DE LA MOSAÏQUE.

N° 328. ANTINOUS.
Haut. 2m,15.

N° 329. ALEXANDRE-LE-GRAND,
Roi de Macédoine.
Né à Pella, 356 avant J.-C., meurt en 223 ou 224.
Hermes. Buste. Plâtre. Trouvé en 1779 à Tivoli, dans l'emplacement de la villa Pison.
Seul portrait authentique en marbre qui nous soit parvenu d'Alexandre.
L'original est au Louvre.

N° 330. MINERVE pacifère.
Tête. Plâtre.
L'original est au Louvre.
Haut. 0m,850.

N° 331. ROME colossale.
Buste. Plâtre. L'original est au Louvre. Provient de la villa Borghèse.
Haut. 0m,893.

N° 332. SOCRATE.
Né 470 avant J.-C., mort en 400.

N° 333. MOSAIQUE.
Le sol du chevet de l'ancien chœur est pavé des portions conservées d'une mosaïque gallo-romaine découverte en 1849, à Bergheim (Haut-Rhin).

Elle mesure 88 mètres carrés, remonte par sa date au IIIe et IVe siècles, présente, quant au dessin, non-seulement de l'analogie, mais encore une complète identité dans quelques-uns de ses motifs, avec les mosaïques découvertes dans l'intérieur, dans le Midi, dans l'Ouest de la France, en Angleterre et sur le Rhin. La même identité se retrouve dans l'emploi des procédés techniques d'exécution en ce qui concerne les ciments et le mastic employés dans la construction du monument, qui sont également les mêmes à Rome (Bains de Titus) et en Algérie (Mosaïque de Constantine. Louvre).

Le dessin figure des compartiments ornés de vases, coquilles, rosaces, dauphins, etc., enlacés avec beaucoup d'art par une large torsade. Le contour de plusieurs compartiments circulaires est dessiné par cet ornement en forme de cœurs *enclavés*, emprunté à la Grèce (Attique).

Suivant la constante habitude des Romains, les matériaux qui la composent sont tous tirés du pays.

Elle formait vraisemblablement le pavé d'une salle à manger d'été, de la villa.

La dernière médaille, en date, que l'on ait rencontrée dans les déblais, est un petit bronze de Théodose-le-Grand. 379—395.

Par une circonstance, assez ordinaire et qui prouve cette vérité que les mêmes conditions de site déterminent pour les populations le choix des lieux d'habitation, on a trouvé sous les mosaïques des médailles gauloises.

Ce précieux débris a été acquis et restauré à frais communs par la ville, le département, M. Hartmann-Metzger et la Société Schœngauer.

CLOITRE.

SCULPTURES ET PLATEES DU MOYEN-AGE.

N° 1. STATUE MOULÉE,

Comme les suivantes Nos 2 à 6 sur les originaux existant à Strasbourg aux portails de la façade de la Cathédrale de Strasbourg et données par M. le Maire de cette ville.

Elle représente le courage, *Fortitudo*, et se voit au portail du Nord, ou de gauche de la façade.

Haut. 1m,89.

N° 2. GRANDES FIGURES (l'une des douze).

Qui ornent le grand portail de la même église.

Haut. 2m,135.

N° 3. LE TENTATEUR,

Une pomme à la main. Des animaux immondes grimpent, ou rampent derrière son dos.

Haut. 1m,77.

N° 4. VIERGE FOLLE,

Semble être sous l'influence d'un commencement d'ivresse.

Haut. 1m,66.

N° 5. VIERGE FOLLE.

Exprime une sorte de stupeur, sans conscience du mal moral.

Haut. 1ᵐ,66.

N° 6. VIERGE FOLLE.

Contraste avec la précédente par le sentiment du remords qu'elle éprouve.

Haut. 1ᵐ,66.

N° 7. UNE FEMME,

Qui porte un baquet rempli de petits-pains et qui paraît se disposer à les distribuer. Grand buste, sculpté en pierre.

Don fait par M. Coste.

Haut. 0ᵐ,225.

N° 8. ANNE DE RIBAUPIERRE.

Statuette en pierre de Ribauvillé, supposée être le portrait de dame Anne de Ribaupierre.

Don fait par M. Kress, de Colmar, 1842.

Haut. 0ᵐ,88.

N° 9. Sᵗ LUC.

Statuette en pierre, grès bigarré, provient de Luxeuil.

Don fait par M. l'abbé Mayblum, vicaire de la paroisse de Sᵗ Martin de Colmar, 1859.

Haut. 0ᵐ,55.

CLOÎTRE. 107

N° 10. S¹ JEAN.

Voy. N° 2.

N° 11. BARTHOLDI (Auguste).

Agnès de Herkenheim, l'une des fondatrices du couvent des Unterlinden.

Statue moulée en plâtre. Cette statue est, en fait de sculpture, le premier essai de M. Bartholdi, alors élève de seconde.

<div style="text-align:center">Haut. 0^m,2,17.</div>

N° 12. MEISTER HUMBRECHT,
<div style="text-align:center">(*Maître Humbert.*)</div>

Architecte au XIII^e siècle, à Colmar. *Voy.* salle des globes, N° 4.

N° 13. BAS-RELIEF.

Représentant le couronnement de la Vierge. XIII^e siècle.

Moulé en plâtre sur l'original qui orne la Cathédrale de Bâle.

Don fait par M. l'architecte de la Cathédrale de Bâle, 1859.

<div style="text-align:center">Dim. 0^m,89.</div>

Colmar, imp. et lith. de CAMILLE DECKER.

www.ingramcontent.com/pod-product-compliance
Lightning Source LLC
Chambersburg PA
CBHW071605220526
45469CB00003B/1125